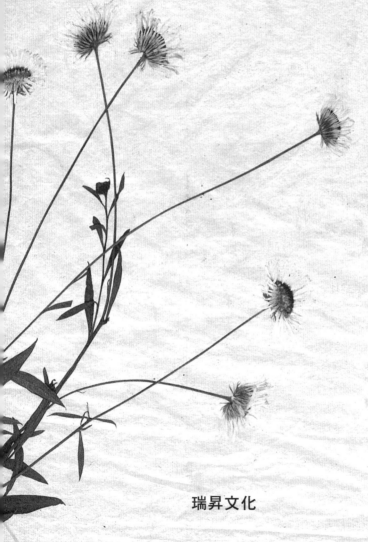

押花精選素材集

附
DVD
ROM

收錄約100種植物

PNG／JPG形式　各758張

瑞昇文化

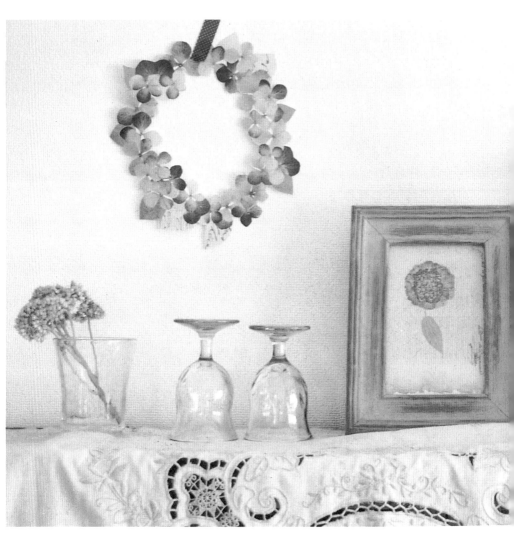

使用素材／花圈：collage_003　明信片：natsu_007、happa_084

前言

White bouquet 押花素材館今年正好迎接第10周年。在這值得紀念的一年裡，能夠出版以押花爲主角題材的書籍，我非常的高興。

捕捉花朵最美麗的一刻，如同時間靜止般，將其製成押花保存下來。初次見到製作完成的押花時，那種感覺彷彿像是第一次打開寶箱一般，令人心跳加速。不管是顏色也好、形狀也罷，一個個都像是嬌小的藝術品一樣。感謝在製作此書的時候，White bouquet 押花素材館提供了各式各樣的押花給我們。在第2章裡也收錄了由林美奈子老師所創作的珂拉琪押花作品。押花憑藉著它本身多樣且複雜的形狀或配色，蘊藏了許多作爲素材能夠發展的可能性。可以將它當作繪畫上的點綴或者加入樹酯作爲配飾的素材。另外，也能當作數位素材來使用。若是能夠使各位讀者，因爲接觸到表情如此豐富的押花，而感受到自然並沉浸在設計或製作的樂趣當中，多少豐富了您的心靈的話，筆者倍感榮幸。

White bouquet押花素材館
柳原祥子

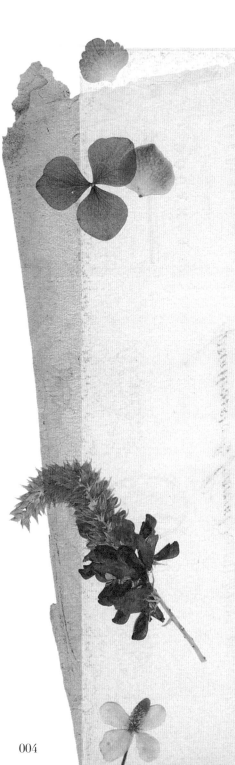

目錄

第 1 章　花·植物

014　　花

014　紅色　　028　三色菫
016　黃色　　029　非洲菊
018　藍色　　030　薔薇
020　綠色　　031　柳葉馬鞭草
022　紫色　　032　繡球花
024　桃色　　034　繡線菊
026　白色　　035　雪珠花

036　　帶莖花卉
050　　花瓣
054　　葉子
070　　春之花
074　　夏之花
076　　秋之花
078　　冬之花
080　　押花花束

第 2 章　珂拉琪

094　　花圈

098　　吊牌‧書籤

112　　字母‧數字

116　　單張小卡

120　　胸針

124　　相框

126　　明信片

130　　貼紋

134　　作者介紹

136　　植物名稱

140　　關於附屬的DVD–ROM

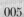

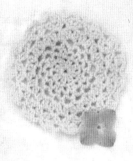

從押花衍生而出的小物

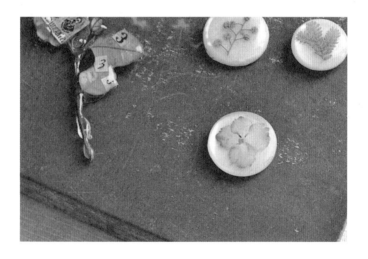

使用素材 / 花瓣裝飾：hana31、hana_42、
hana_120、hana_127、hana_132、hana_133、hana_139
做為素材的樹脂胸針：collage_098、
collage_111、collage_114、collage_122

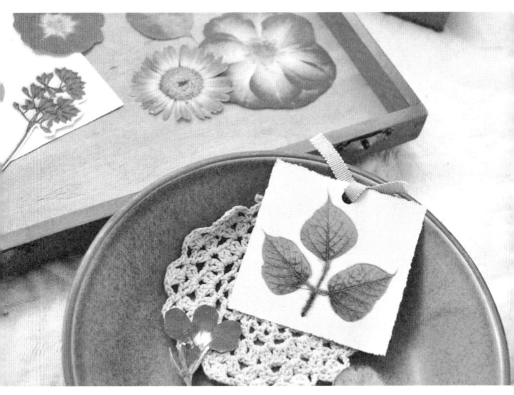

使用素材／迷你卡片：hana_007、hana_033、hana_043、hana_087、
kuki_006、hanabira_032、happa_092、happa_103

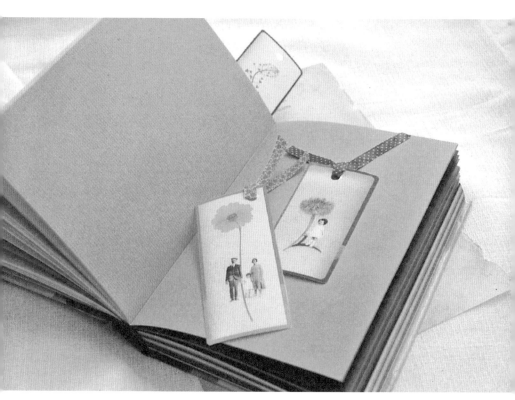

使用素材/書籤：collage_017、collage_019、collage_020

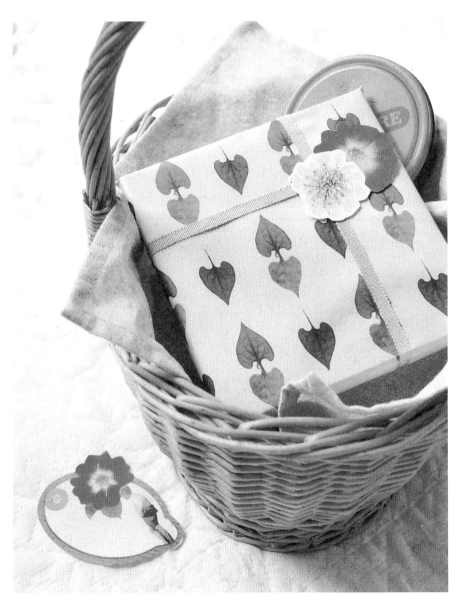

使用素材/包裝紙：hana_050、haru_008、happa_096、happa_097　吊牌：collage_011

使用素材/迷你小卡：hana_077、aki_016

第1章 花・植物

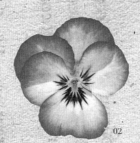
02

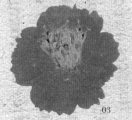
03

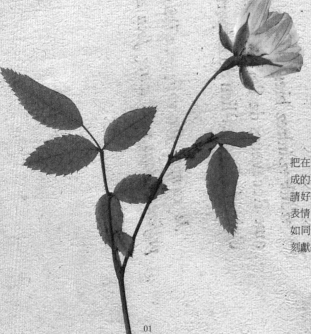
01

把在第1章當中，這些一朵一朵用心製
成的押花，原原本本地數位化。
請好好地享受各類植物所呈現的多彩
表情。
如同時光靜止般，將花朵最美麗的一
刻獻給您。

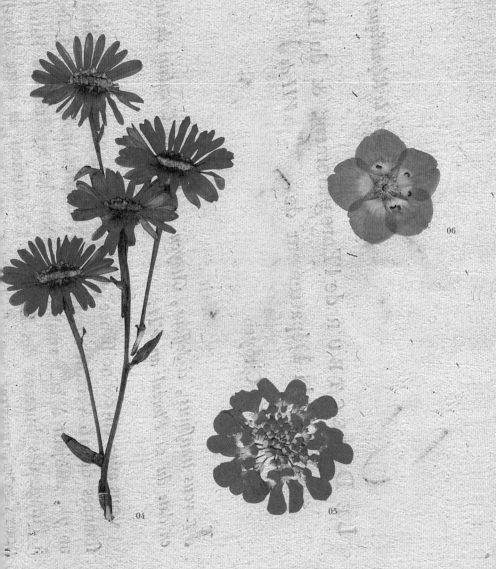

01. hana_001
w715×h823pixel <52×60mm 350dpi>

02. hana_002
w602×h626pixel <44×45mm 350dpi>

03. hana_003
w468×h463pixel <34×34mm 350dpi>

04. hana_004
w987×h2026pixel <72×147mm 350dpi>

05. hana_005
w525×h480pixel <38×35mm 350dpi>

06. hana_006
w429×h427pixel <31×31mm 350dpi>

花
紅色

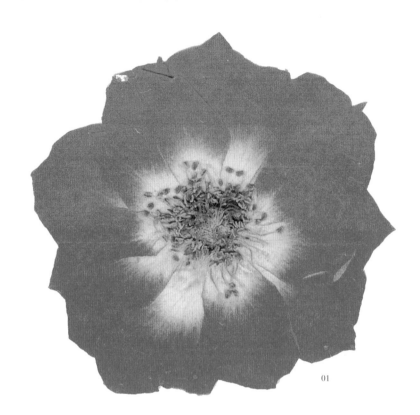

1
、
5
、
6
、
7
、
8

薔薇

2

非洲菊

3

耬斗菜

4

硫華菊

9

一年蓬（染色）

01

02

03

01. hana_007
w595×h577pixel <43×42mm 350dpi>

02. hana_008
w957×h946pixel <69×69mm 350dpi>

03. hana_009
w419×h509pixel <30×37mm 350dpi>

014

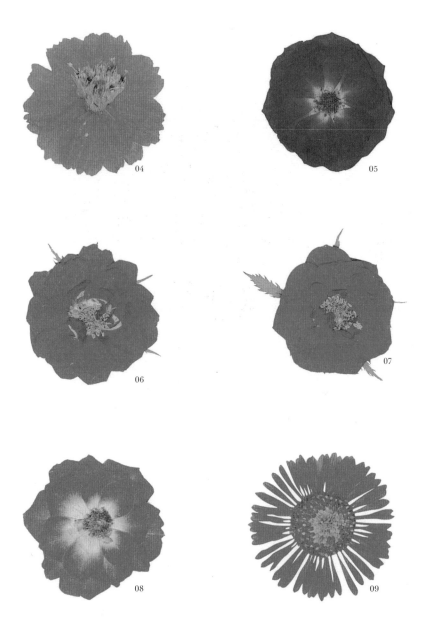

04. hana_010
w527×h518pixel <38×38mm 350dpi>

05. hana_011
w663×h676pixel <48×49mm 350dpi>

06. hana_012
w502×h499pixel <36×36mm 350dpi>

07. hana_013
w629×h598pixel <46×43mm 350dpi>

08. hana_014
w675×h674pixel <49×49mm 350dpi>

09. hana_015
w282×h279pixel <20×20mm 350dpi>

花

黃色

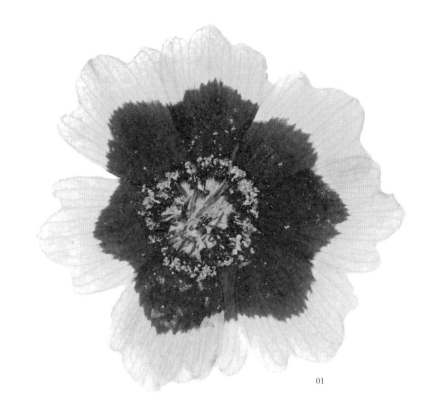

1、4 兩色金雞菊　2　星花福祿考（染色）　3　小百日草　5　柳葉馬鞭草（染色）　6　硫華菊　7　非洲菊　8　黃素馨　9　白晶菊（染色）

01

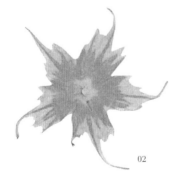

02

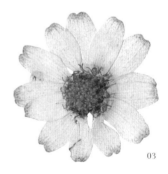

03

01. hana_016
w459×h449pixel <33×33mm 350dpi>

02. hana_017
w265×h273pixel <19×20mm 350dpi>

03. hana_018
w413×h417pixel <30×30mm 350dpi>

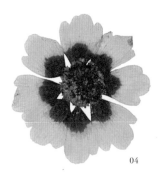

04

05

06

07

08

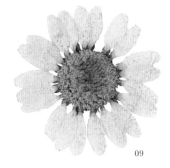

09

04. hana_019
w449×h472pixel <33×34mm 350dpi>

05. hana_020
w250×h237pixel <18×17mm 350dpi>

06. hana_021
w560×h583pixel <41×42mm 350dpi>

07. hana_022
w1023×h1005pixel <74×73mm 350dpi>

08. hana_023
w327×h599pixel <24×43mm 350dpi>

09. hana_024
w374×h374pixel <27×27mm 350dpi>

花

藍色

1
藍眼菊

2、7
繡球花

3
星花福祿考
（染色）

4
野春菊

5
三色堇

6
勿忘草
（染色）

8
屈曲花

9
六倍利

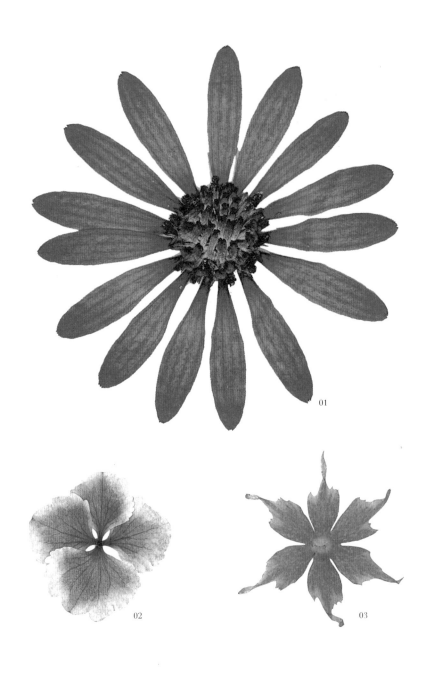

01

02

03

01. hana_025
w683×h700pixel <50×51mm 350dpi>

02. hana_026
w565×h569pixel <41×41mm 350dpi>

03. hana_027
w366×h379pixel <27×28mm 350dpi>

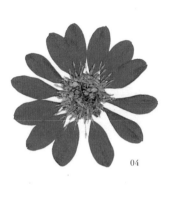

04

05

06

07

08

09

04. hana_028
w540×h512pixel <39×37mm 350dpi>

05. hana_029
w658×h753pixel <48×55mm 350dpi>

06. hana_030
w186×h181pixel <13×13mm 350dpi>

07. hana_031
w615×h666pixel <45×48mm 350dpi>

08. hana_032
w720×h680pixel <52×49mm 350dpi>

09. hana_033
w218×h319pixel <16×23mm 350dpi>

花

綠色

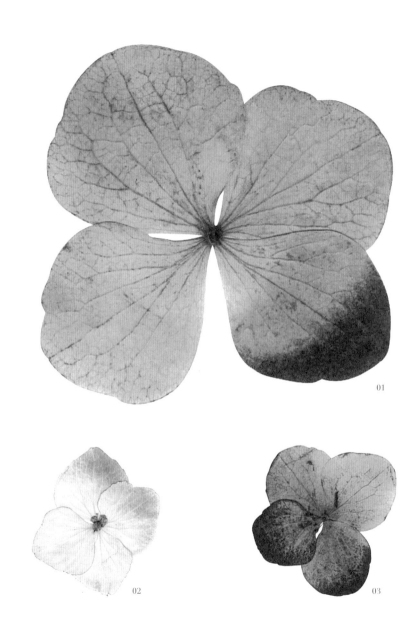

1、2、3、6、9　繡球花　4　聖誕玫瑰　5、8　一年蓬（染色）　7　星花福祿考（染色）

01

02

03

01. hana_034
w435×h433pixel <32×31mm 350dpi>

02. hana_035
w686×h774pixel <50×56mm 350dpi>

03. hana_036
w440×h447pixel <32×32mm 350dpi>

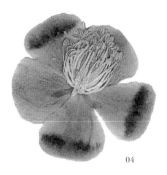

04

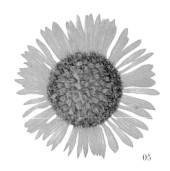

05

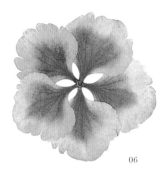

06

07

08

09

04. hana_037
w473×h471pixel <34×34mm 350dpi>

05. hana_038
w223×h216pixel <16×16mm 350dpi>

06. hana_039
w700×h711pixel <51×52mm 350dpi>

07. hana_040
w314×h322pixel <23×23mm 350dpi>

08. hana_041
w230×h229pixel <17×17mm 350dpi>

09. hana_042
w259×h267pixel <19×19mm 350dpi>

花

紫色

1、6、8　薔薇

2　非洲菊

3　美麗月見草

4　屈曲花

5、9　繡球花

7　天人菊

01

02

03

01. hana_043
w1366×h1265pixel 〈99×92mm 350dpi〉

02. hana_044
w1061×h1071pixel 〈77×78mm 350dpi〉

03. hana_045
w715×h717pixel 〈52×52mm 350dpi〉

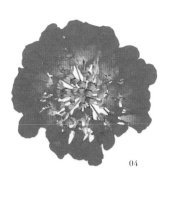

04

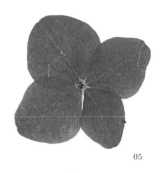

05

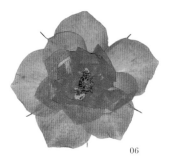

06

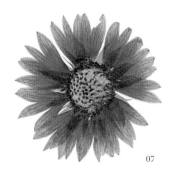

07

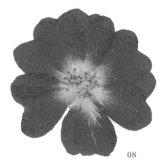

08

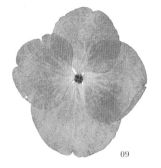

09

04. hana_046
w669×h656pixel <49×48mm 350dpi>

05. hana_047
w406×h389pixel <29×28mm 350dpi>

06. hana_048
w713×h642pixel <52×47mm 350dpi>

07. hana_049
w1000×h1001pixel <73×73mm 350dpi>

08. hana_050
w526×h520pixel <38×38mm 350dpi>

09. hana_051
w825×h892pixel <60×65mm 350dpi>

花
桃色

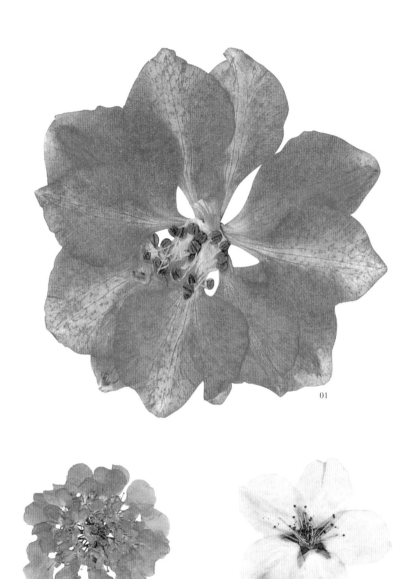

1 千鳥草（重瓣）

2 屈曲花

3 染井吉野櫻

4 古代稀

5、6 繡球花

7 水仙百合

8 松蟲草

9 非洲菊

01

02

03

01. hana_052
w449×h461pixel <33×33mm 350dpi>

02. hana_053
w691×h687pixel <50×50mm 350dpi>

03. hana_054
w518×h516pixel <38×37mm 350dpi>

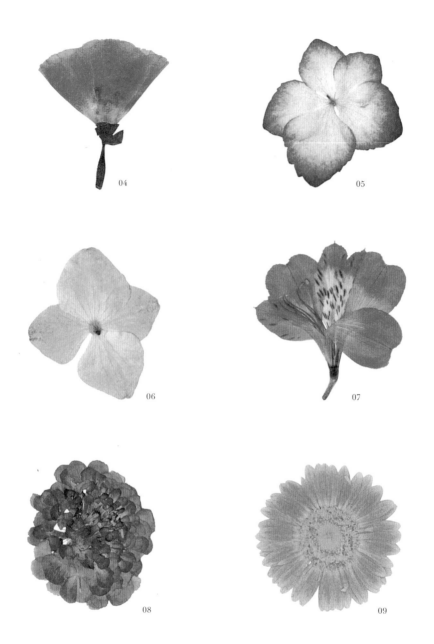

04. hana_055
w757×h852pixel <55×62mm 350dpi>

05. hana_056
w424×h439pixel <31×32mm 350dpi>

06. hana_057
w255×h285pixel <19×21mm 350dpi>

07. hana_058
w1093×h1117pixel <79×81mm 350dpi>

08. hana_059
w553×h613pixel <40×44mm 350dpi>

09. hana_060
w600×h592pixel <44×43mm 350dpi>

花
白色

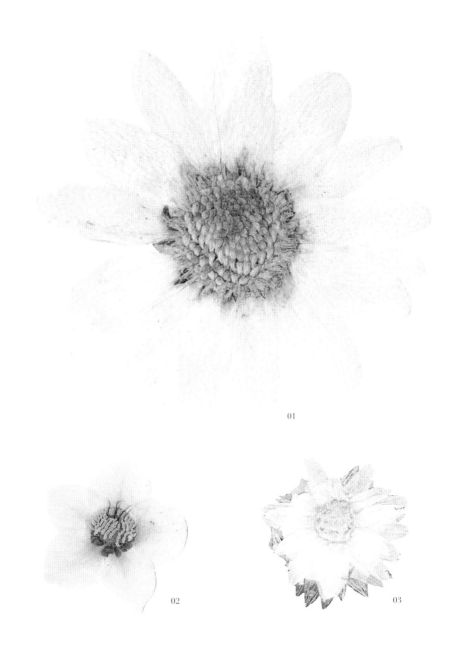

1、6 菊花

2 聖誕玫瑰

3 麗托菊

4 黑種草

5 一年蓬

7 千鳥草（重瓣）

8 繡球花

9 非洲菊

01

02

03

01. hana_061
w765×h745pixel <56×54mm 350dpi>

02. hana_062
w807×h865pixel <59×63mm 350dpi>

03. hana_063
w320×h320pixel <23×23mm 350dpi>

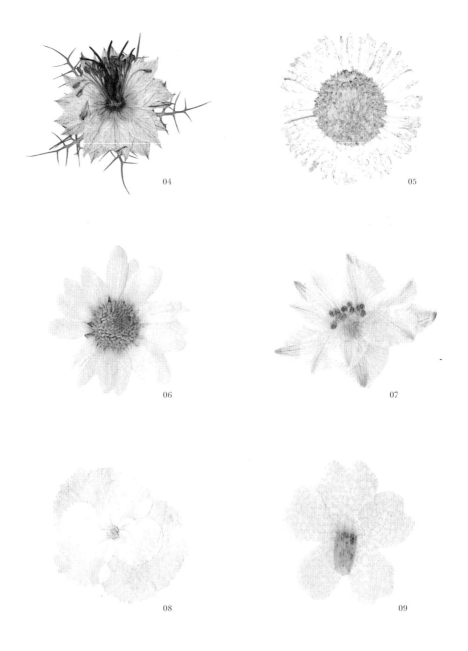

04
05
06
07
08
09

04. hana_064
w598×h520pixel <43×38mm 350dpi>

05. hana_065
w233×h245pixel <17×18mm 350dpi>

06. hana_066
w697×h709pixel <51×51mm 350dpi>

07. hana_067
w456×h373pixel <33×27mm 350dpi>

08. hana_068
w446×h442pixel <32×32mm 350dpi>

09. hana_069
w211×h217pixel <15×16mm 350dpi>

花

三色菫

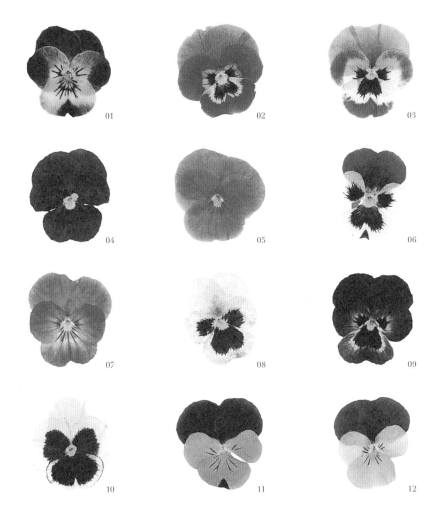

01. hana_070
w470×h497pixel <34×36mm 350dpi>

02. hana_071
w763×h808pixel <55×59mm 350dpi>

03. hana_072
w600×h649pixel <44×47mm 350dpi>

04. hana_073
w650×h729pixel <47×53mm 350dpi>

05. hana_074
w469×h475pixel <34×34mm 350dpi>

06. hana_075
w536×h631pixel <39×46mm 350dpi>

07. hana_076
w415×h454pixel <30×33mm 350dpi>

08. hana_077
w388×h478pixel <28×35mm 350dpi>

09. hana_078
w489×h543pixel <35×39mm 350dpi>

10. hana_079
w909×h973pixel <66×71mm 350dpi>

11. hana_080
w338×h350pixel <25×25mm 350dpi>

12. hana_081
w379×h450pixel <28×33mm 350dpi>

非
洲
菊

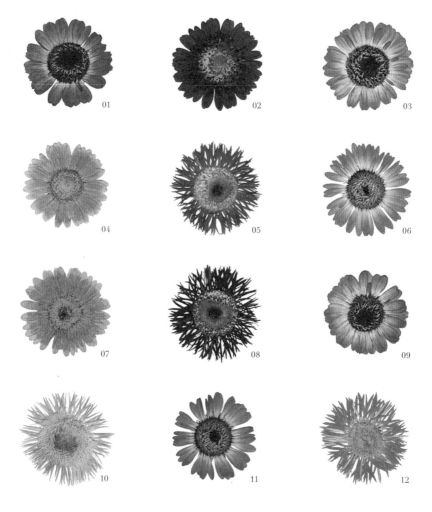

01

02

03

04

05

06

07

08

09

10

11

12

01. hana_082
w953×h934pixel <69×68mm 350dpi>

02. hana_083
w1048×h1062pixel <76×77mm 350dpi>

03. hana_084
w932×h893pixel <68×65mm 350dpi>

04. hana_085
w1044×h1017pixel <76×74mm 350dpi>

05. hana_086
w972×h960pixel <71×70mm 350dpi>

06. hana_087
w1038×h1060pixel <75×77mm 350dpi>

07. hana_088
w878×h863pixel <64×63mm 350dpi>

08. hana_089
w870×h902pixel <63×65mm 350dpi>

09. hana_090
w1008×h975pixel <73×71mm 350dpi>

10. hana_091
w1036×h1000pixel <75×73mm 350dpi>

11. hana_092
w993×h1020pixel <72×74mm 350dpi>

12. hana_093
w1197×h1206pixel <87×88mm 350dpi>

花

薔薇

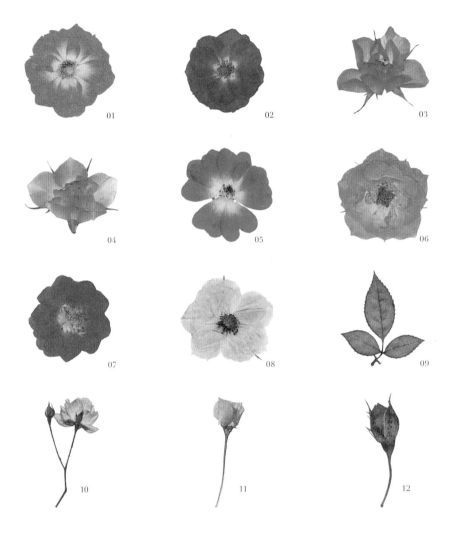

01. hana_094
w535×h537pixel <39×39mm 350dpi>

02. hana_095
w728×h750pixel <53×54mm 350dpi>

03. hana_096
w576×h530pixel <42×38mm 350dpi>

04. hana_097
w572×h455pixel <42×33mm 350dpi>

05. hana_098
w512×h520pixel <37×38mm 350dpi>

06. hana_099
w600×h600pixel <44×44mm 350dpi>

07. hana_100
w361×h366pixel <26×27mm 350dpi>

08. hana_101
w826×h763pixel <60×55mm 350dpi>

09. hana_102
w671×h749pixel <49×54mm 350dpi>

10. hana_103
w333×h650pixel <24×47mm 350dpi>

11. hana_104
w342×h1013pixel <25×74mm 350dpi>

12. hana_105
w123×h385pixel <9×28mm 350dpi>

柳葉馬鞭草

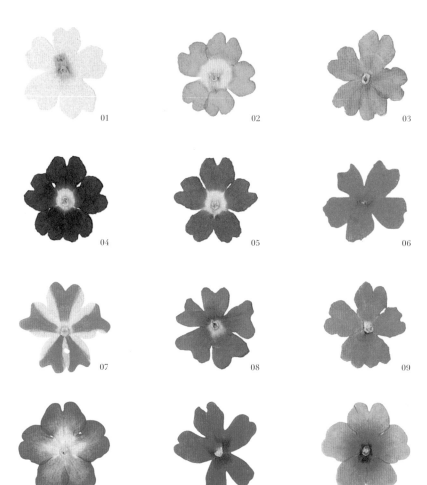

01

02

03

04

05

06

07

08

09

10

11

12

01. hana_106
w218×h238pixel <16×17mm 350dpi>

02. hana_107
w200×h212pixel <15×15mm 350dpi>

03. hana_108
w247×h275pixel <18×20mm 350dpi>

04. hana_109
w275×h276pixel <20×20mm 350dpi>

05. hana_110
w238×h238pixel <17×17mm 350dpi>

06. hana_111
w188×h179pixel <14×13mm 350dpi>

07. hana_112
w256×h247pixel <19×18mm 350dpi>

08. hana_113
w205×h206pixel <15×15mm 350dpi>

09. hana_114
w204×h211pixel <15×15mm 350dpi>

10. hana_115
w279×h280pixel <20×20mm 350dpi>

11. hana_116
w251×h279pixel <18×20mm 350dpi>

12. hana_117
w255×h258pixel <19×19mm 350dpi>

花

繍球花

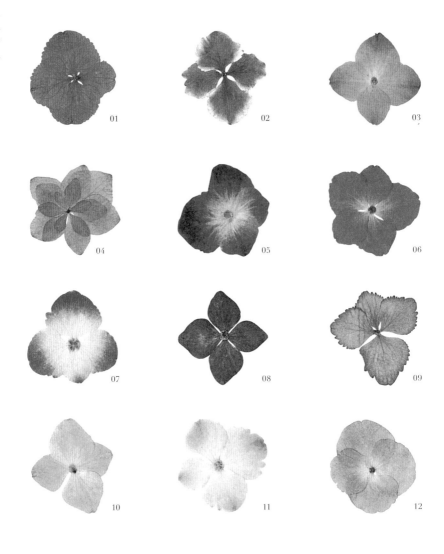

01. hana_118
w553×h588pixel <40×43mm 350dpi>

02. hana_119
w510×h554pixel <37×40mm 350dpi>

03. hana_120
w380×h375pixel <28×27mm 350dpi>

04. hana_121
w304×h297pixel <22×22mm 350dpi>

05. hana_122
w335×h330pixel <24×24mm 350dpi>

06. hana_123
w327×h317pixel <24×23mm 350dpi>

07. hana_124
w237×h235pixel <17×17mm 350dpi>

08. hana_125
w416×h425pixel <30×31mm 350dpi>

09. hana_126
w597×h329pixel <43×46mm 350dpi>

10. hana_127
w255×h285pixel <19×21mm 350dpi>

11. hana_128
w229×h237pixel <17×17mm 350dpi>

12. hana_129
w733×h730pixel <53×53mm 350dpi>

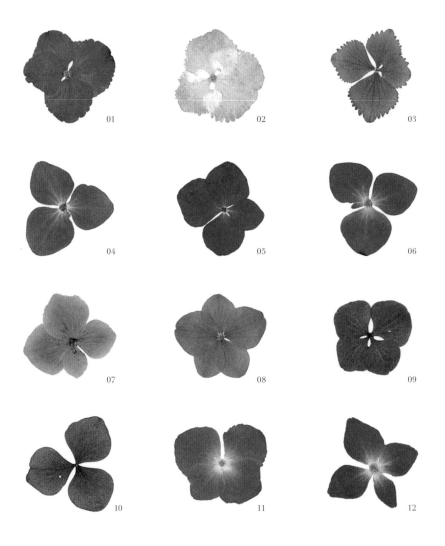

01. hana_130
w488×h480pixel <35×35mm 350dpi>

02. hana_131
w482×h493pixel <35×36mm 350dpi>

03. hana_132
w509×h576pixel <37×42mm 350dpi>

04. hana_133
w383×h351pixel <28×25mm 350dpi>

05. hana_134
w476×h504pixel <35×37mm 350dpi>

06. hana_135
w264×h272pixel <19×20mm 350dpi>

07. hana_136
w341×h304pixel <25×22mm 350dpi>

08. hana_137
w460×h411pixel <33×30mm 350dpi>

09. hana_138
w428×h398pixel <31×29mm 350dpi>

10. hana_139
w509×h538pixel <37×39mm 350dpi>

11. hana_140
w398×h328pixel <29×24mm 350dpi>

12. hana_141
w217×h205pixel <16×15mm 350dpi>

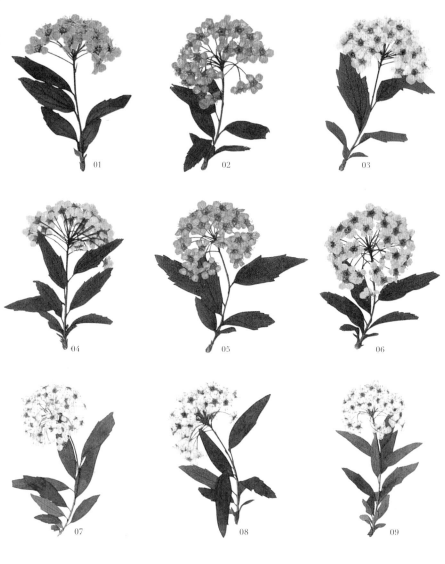

01. hana_142
w459×h588pixel <33×43mm 350dpi>

02. hana_143
w479×h715pixel <35×52mm 350dpi>

03. hana_144
w545×h757pixel <40×55mm 350dpi>

04. hana_145
w587×h709pixel <43×51mm 350dpi>

05. hana_146
w721×h701pixel <52×51mm 350dpi>

06. hana_147
w589×h697pixel <43×51mm 350dpi>

07. hana_148
w727×h1076pixel <53×78mm 350dpi>

08. hana_149
w642×h889pixel <47×65mm 350dpi>

09. hana_150
w688×h1203pixel <50×87mm 350dpi>

雪珠花

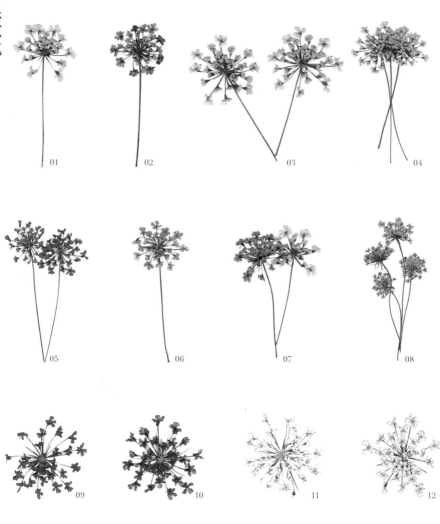

01. hana_151
w211×h463pixel <15×34mm 350dpi>

02. hana_152
w232×h587pixel <17×43mm 350dpi>

03. hana_153
w459×h395pixel <33×29mm 350dpi>

04. hana_154
w352×h632pixel <26×46mm 350dpi>

05. hana_155
w431×h717pixel <31×52mm 350dpi>

06. hana_156
w236×h565pixel <17×41mm 350dpi>

07. hana_157
w336×h495pixel <24×36mm 350dpi>

08. hana_158
w453×h967pixel <33×70mm 350dpi>

09. hana_159
w268×h264pixel <19×19mm 350dpi>

10. hana_160
w261×h266pixel <19×19mm 350dpi>

11. hana_161
w254×h260pixel <18×19mm 350dpi>

12. hana_162
w251×h255pixel <18×19mm 350dpi>

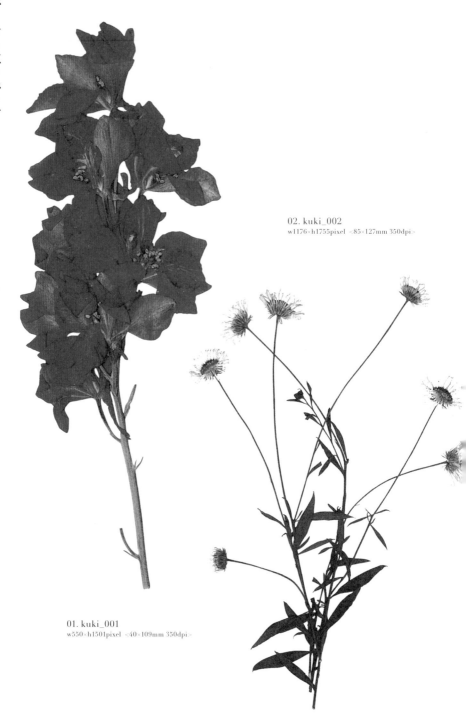

帯茎花卉

1　千鳥草（重瓣）

2　加勒比飛蓬　3　翠菊　4　薔薇

02. kuki_002
w1176×h1755pixel ‹85×127mm 350dpi›

01. kuki_001
w550×h1501pixel ‹40×109mm 350dpi›

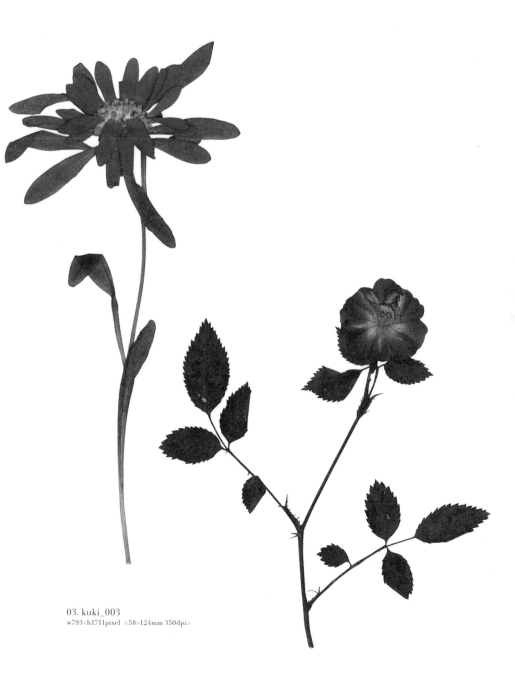

03. kuki_003
w793×h1711pixel <58×124mm 350dpi>

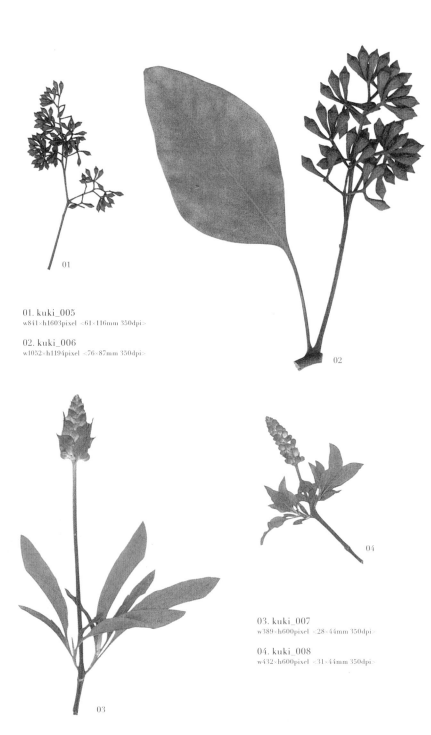

01

01. kuki_005
w841×h1603pixel <61×116mm 350dpi>

02. kuki_006
w1052×h1194pixel <76×87mm 350dpi>

02

04

03. kuki_007
w389×h600pixel <28×44mm 350dpi>

04. kuki_008
w432×h600pixel <31×44mm 350dpi>

03

05

06

07

08

09

10

11

12

13

14

05. kuki_009
w415×h966pixel <30×70mm 350dpi>

06. kuki_010
w1058×h1127pixel <77×82mm 350dpi>

07. kuki_011
w708×h1009pixel <51×73mm 350dpi>

08. kuki_012
w691×h1547pixel <50×112mm 350dpi>

09. kuki_013
w704×h1131pixel <51×82mm 350dpi>

10. kuki_014
w532×h1378pixel <39×100mm 350dpi>

11. kuki_015
w425×h528pixel <31×38mm 350dpi>

12. kuki_016
w322×h232pixel <23×17mm 350dpi>

13. kuki_017
w968×h1107pixel <70×80mm 350dpi>

14. kuki_018
w712×h709pixel <52×51mm 350dpi>

帶莖花卉

11　瑪格麗特　12　貝利氏相思

1、7　柳川魚　2　葛　3、8　薔薇　4　大星芹　5　秋牡丹　6　八重櫻　9　野春菊　10　雪珠花（染色）

01

02

03

01. kuki_019
w404×h1375pixel <29×100mm 350dpi>

02. kuki_020
w666×h1294pixel <48×94mm 350dpi>

03. kuki_021
w618×h920pixel <45×67mm 350dpi>

04. kuki_022
w305×h631pixel <22×46mm 350dpi>

05. kuki_023
w447×h1339pixel <32×97mm 350dpi>

06. kuki_024
w571×h1029pixel <41×75mm 350dpi>

04

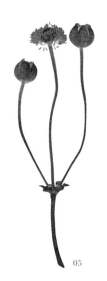

05

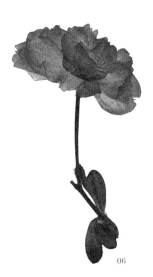

06

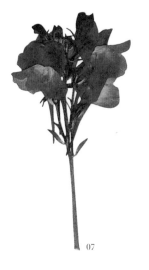

07

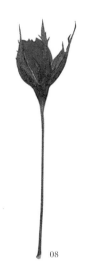

08

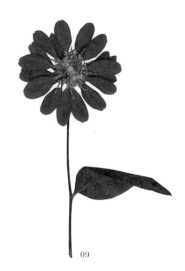

09

07. kuki_025
w353×h690pixel <26×50mm 350dpi>

08. kuki_026
w156×h600pixel <11×44mm 350dpi>

09. kuki_027
w659×h990pixel <48×72mm 350dpi>

10. kuki_028
w444×h937pixel <32×68mm 350dpi>

11. kuki_029
w433×h1019pixel <31×74mm 350dpi>

12. kuki_030
w246×h780pixel <18×57mm 350dpi>

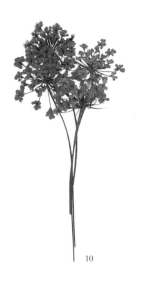

10

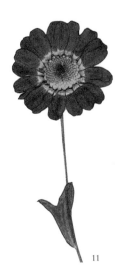

11

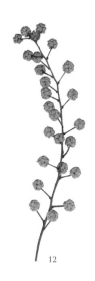

12

帶莖花卉

13 德國洋甘菊

14 蒲公英

15 三葉委陵菜

17 蛇莓

18、19 雪珠花（染色）

1、4、11、16 柳川魚

3 葡萄風信子與柳川魚

2、8 野春菊

5、6、10 紫羅蘭

7 千鳥草（單瓣）

9 樓斗菜

12、20 金光菊

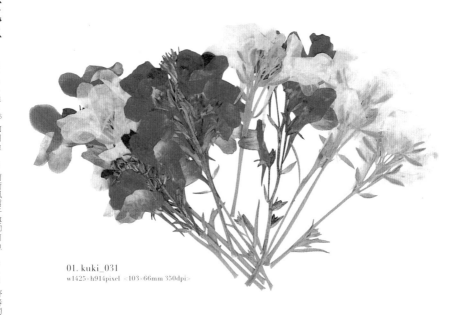

01. kuki_031
w1425×h914pixel <103×66mm 350dpi>

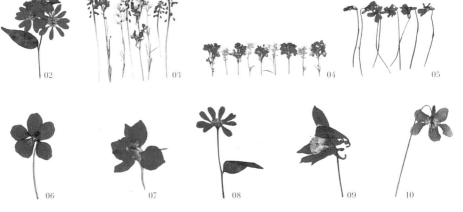

02　03　04　05

06　07　08　09　10

02. kuki_032
w891×h1184pixel <65×86mm 350dpi>

03. kuki_033
w1888×h2008pixel <137×146mm 350dpi>

04. kuki_034
w2480×h775pixel <180×56mm 350dpi>

05. kuki_035
w1132×h917pixel <82×67mm 350dpi>

06. kuki_036
w351×h661pixel <25×48mm 350dpi>

07. kuki_037
w426×h505pixel <31×37mm 350dpi>

08. kuki_038
w687×h931pixel <50×68mm 350dpi>

09. kuki_039
w597×h1001pixel <43×73mm 350dpi>

10. kuki_040
w484×h739pixel <35×54mm 350dpi>

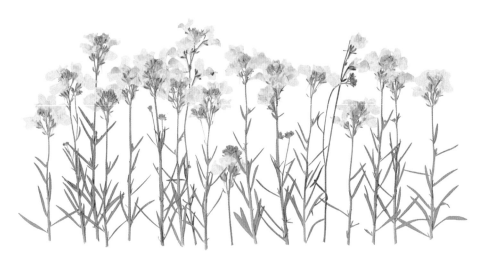

11. kuki_041
w3437×h1744pixel ＜249×127mm 350dpi＞

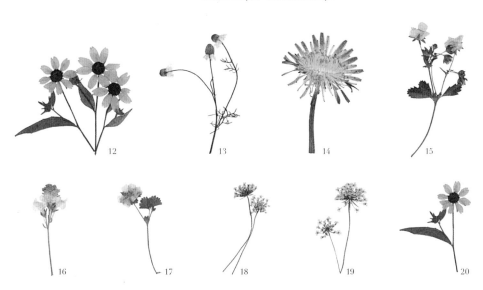

12　　　　　　　13　　　　　　　14　　　　　　　15

16　　　　　　17　　　　　18　　　　　19　　　　　20

12. kuki_042
w1293×h1168pixel ＜94×85mm 350dpi＞

13. kuki_043
w1151×h1692pixel ＜84×123mm 350dpi＞

14. kuki_044
w521×h747pixel ＜38×54mm 350dpi＞

15. kuki_045
w418×h902pixel ＜30×65mm 350dpi＞

16. kuki_046
w306×h760pixel ＜22×55mm 350dpi＞

17. kuki_047
w512×h997pixel ＜37×72mm 350dpi＞

18. kuki_048
w467×h867pixel ＜374×63mm 350dpi＞

19. kuki_049
w424×h706pixel ＜31×51mm 350dpi＞

20. kuki_050
w900×h1114pixel ＜65×81mm 350dpi＞

帶莖花卉

1
金光菊

2、4
松紅梅

3、9
胡枝子

5
雪珠花
（染色）

6
金雞菊

7
美國菊

8
薔薇

10
加勒比飛蓬

11
小百日草

12
秋牡丹

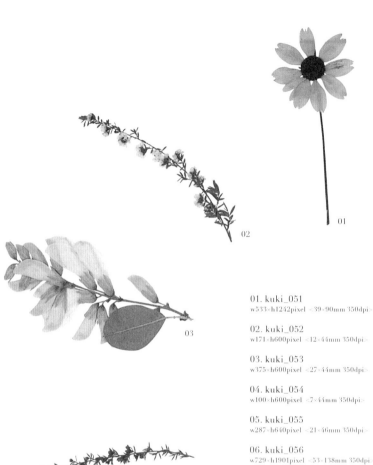

01

02

03

04

05

06

01. kuki_051
w533×h1242pixel <39×90mm 350dpi>

02. kuki_052
w171×h600pixel <12×44mm 350dpi>

03. kuki_053
w375×h600pixel <27×44mm 350dpi>

04. kuki_054
w100×h600pixel <7×44mm 350dpi>

05. kuki_055
w287×h640pixel <21×46mm 350dpi>

06. kuki_056
w729×h1901pixel <53×138mm 350dpi>

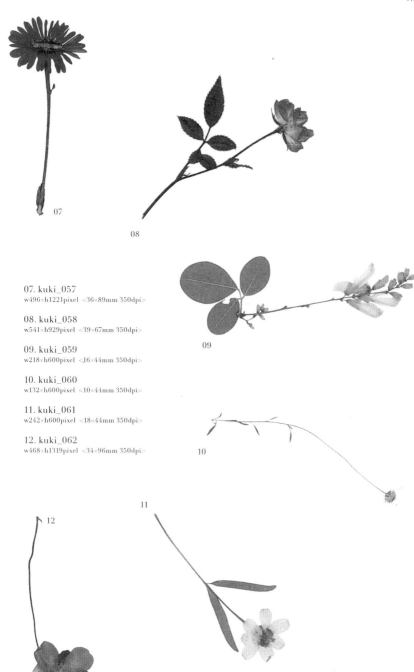

07

08

09

10

11

12

07. kuki_057
w496×h1221pixel <36×89mm 350dpi>

08. kuki_058
w541×h929pixel <39×67mm 350dpi>

09. kuki_059
w218×h600pixel <16×44mm 350dpi>

10. kuki_060
w132×h600pixel <10×44mm 350dpi>

11. kuki_061
w242×h600pixel <18×44mm 350dpi>

12. kuki_062
w468×h1319pixel <34×96mm 350dpi>

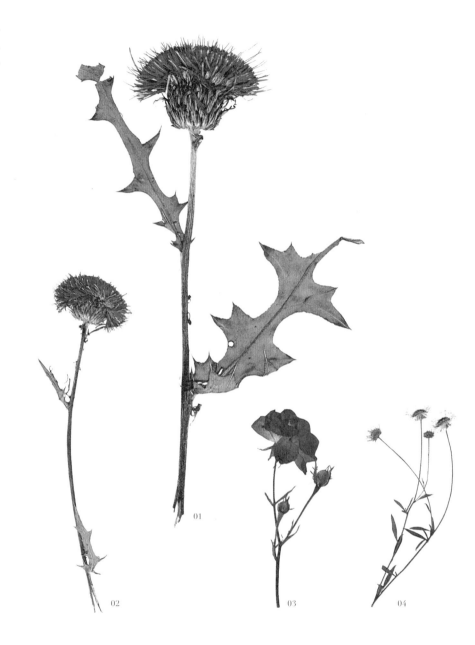

1、2 薊 3 薔薇 4 加勒比飛蓬 5、7 紙鱗托菊 6 雪花草 8 粉蝶花 9 兩色金雞菊

01

02

03

04

01. kuki_063
w1247×h2080pixel <90×151mm 350dpi>

02. kuki_064
w750×h2602pixel <54×189mm 350dpi>

03. kuki_065
w323×h756pixel <23×55mm 350dpi>

04. kuki_066
w587×h1280pixel <43×93mm 350dpi>

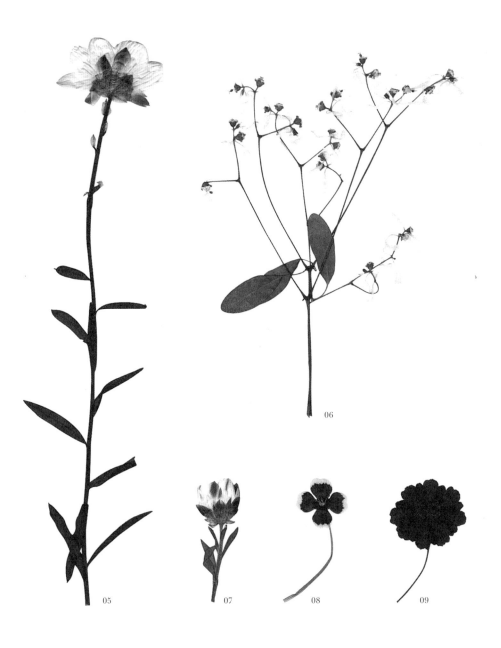

05. kuki_067
w354×h1385pixel <26×101mm 350dpi>

06. kuki_068
w1104×h1470pixel <80×107mm 350dpi>

07. kuki_069
w152×h418pixel <11×30mm 350dpi>

08. kuki_070
w348×h651pixel <25×47mm 350dpi>

09. kuki_071
w530×h839pixel <38×61mm 350dpi>

帶莖花卉

1 硫華菊

2 藍眼菊

3 細瘦瘦疏

4 白晶菊

5 繡球花

6 薔薇

7 雪珠花（染色）

8 金雞菊

01

02

03

04

01. kuki_072
w500×h501pixel <36×36mm 350dpi>

02. kuki_073
w645×h674pixel <47×49mm 350dpi>

03. kuki_074
w672×h1510pixel <49×110mm 350dpi>

04. kuki_075
w402×h923pixel <29×67mm 350dpi>

05

06

07

08

05. kuki_076
w505×h496pixel <37×36mm 350dpi>

06. kuki_077
w446×h441pixel <32×32mm 350dpi>

07. kuki_078
w815×h932pixel <59×68mm 350dpi>

08. kuki_079
w648×h2304pixel <47×167mm 350dpi>

花瓣

1～6 非洲菊花瓣

7、26、38 屈曲花瓣

8～10、12、18～20、29、31、32 薔薇花瓣

11 小百日草花瓣

13、15 冬季波斯菊花瓣

14 黃晶菊花瓣

16、24、25、34～36 三色菫花瓣

17 金雞菊花瓣

21～23、33、41、42 聖誕玫瑰花瓣

27 水仙百合花瓣

28 美麗月見草花瓣

30、37、39、40 繡球花瓣

 01
 02
 03
 04
 05
 06

 07
 08
 09
 10
 11
 12

 13
 14
 15
 16
 17
 18

 19
 20
 21
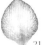

01. hanabira_001
w301×h393pixel <22×29mm 350dpi>

02. hanabira_002
w364×h516pixel <26×37mm 350dpi>

03. hanabira_003
w67×h374pixel <5×27mm 350dpi>

04. hanabira_004
w111×h381pixel <8×28mm 350dpi>

05. hanabira_005
w124×h450pixel <9×33mm 350dpi>

06. hanabira_006
w174×h456pixel <13×33mm 350dpi>

07. hanabira_007
w232×h328pixel <17×24mm 350dpi>

08. hanabira_008
w156×h183pixel <11×13mm 350dpi>

09. hanabira_009
w176×h207pixel <13×15mm 350dpi>

10. hanabira_010
w181×h216pixel <13×16mm 350dpi>

11. hanabira_011
w123×h183pixel <9×13mm 350dpi>

12. hanabira_012
w244×h260pixel <18×19mm 350dpi>

13. hanabira_013
w191×h239pixel <14×17mm 350dpi>

14. hanabira_014
w90×h162pixel <7×12mm 350dpi>

15. hanabira_015
w172×h226pixel <12×16mm 350dpi>

16. hanabira_016
w243×h200pixel <18×15mm 350dpi>

17. hanabira_017
w223×h209pixel <16×15mm 350dpi>

18. hanabira_018
w240×h325pixel <17×24mm 350dpi>

19. hanabira_019
w452×h432pixel <33×31mm 350dpi>

20. hanabira_020
w232×h261pixel <17×19mm 350dpi>

21. hanabira_021
w329×h431pixel <24×31mm 350dpi>

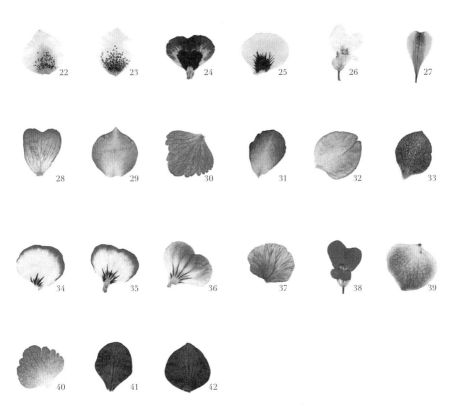

22. hanabira_022
w418×h421pixel <30×31mm 350dpi>

23. hanabira_023
w371×h447pixel <27×32mm 350dpi>

24. hanabira_024
w367×h327pixel <27×24mm 350dpi>

25. hanabira_026
w318×h280pixel <23×20mm 350dpi>

26. hanabira_026
w125×h199pixel <9×14mm 350dpi>

27. hanabira_027
w412×h808pixel <30×59mm 350dpi>

28. hanabira_028
w333×h407pixel <24×30mm 350dpi>

29. hanabira_029
w260×h283pixel <19×21mm 350dpi>

30. hanabira_030
w186×h181pixel <13×13mm 350dpi>

31. hanabira_031
w330×h413pixel <24×30mm 350dpi>

32. hanabira_032
w226×h227pixel <16×16mm 350dpi>

33. hanabira_033
w296×h395pixel <21×29mm 350dpi>

34. hanabira_034
w285×h264pixel <21×19mm 350dpi>

35. hanabira_035
w356×h350pixel <26×25mm 350dpi>

36. hanabira_036
w251×h233pixel <18×17mm 350dpi>

37. hanabira_037
w464×h391pixel <34×28mm 350dpi>

38. hanabira_038
w119×h181pixel <9×13mm 350dpi>

39. hanabira_039
w175×h159pixel <13×12mm 350dpi>

40. hanabira_040
w178×h158pixel <13×11mm 350dpi>

41. hanabira_041
w368×h478pixel <27×35mm 350dpi>

42. hanabira_042
w477×h511pixel <35×37mm 350dpi>

1、3、4 水仙百合花瓣
2、19、屈曲花瓣
13、14 繡球花瓣
5 樓斗菜
6 射干菖蒲
7 千鳥草（重瓣）
8 粉蝶花
9 六倍利
10 勿忘草

11、24、三色堇花瓣
12 鱗托菊
15 粉花月見草
16 薔薇花瓣
17、28 水仙百合
18 刺莓
20、30 大星芹

21、貝利氏相思
22 石香竹
23 星花福祿考
25 星花福祿考（染色）
26 金光菊花瓣
27 柳川魚花瓣
29 蛇莓

01

02

03
04

05

06
07
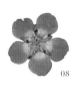
08

09
10

11

12
13
14
15

01. hanabira_043
w584×h889pixel <42×65mm 350dpi>

02. hanabira_044
w199×h253pixel <14×18mm 350dpi>

03. hanabira_045
w291×h930pixel <21×67mm 350dpi>

04. hanabira_046
w450×h760pixel <33×55mm 350dpi>

05. hanabira_047
w631×h599pixel <46×43mm 350dpi>

06. hanabira_048
w204×h287pixel <15×21mm 350dpi>

07. hanabira_049
w419×h415pixel <30×30mm 350dpi>

08. hanabira_050
w330×h333pixel <24×24mm 350dpi>

09. hanabira_051
w230×h294pixel <17×21mm 350dpi>

10. hanabira_052
w120×h115pixel <9×8mm 350dpi>

11. hanabira_053
w388×h523pixel <28×38mm 350dpi>

12. hanabira_054
w334×h335pixel <24×24mm 350dpi>

13. hanabira_055
w288×h309pixel <21×22mm 350dpi>

14. hanabira_056
w105×h106pixel <8×8mm 350dpi>

15. hanabira_057
w290×h288pixel <21×21mm 350dpi>

16. hanabira_058
w296×h299pixel <21×22mm 350dpi>

17. hanabira_059
w1132×h1365pixel <82×99mm 350dpi>

18. hanabira_060
w525×h440pixel <38×32mm 350dpi>

19. hanabira_061
w173×h254pixel <13×18mm 350dpi>

20. hanabira_062
w391×h384pixel <28×28mm 350dpi>

21. hanabira_063
w142×h221pixel <10×16mm 350dpi>

22. hanabira_064
w292×h430pixel <21×31mm 350dpi>

23. hanabira_065
w313×h300pixel <23×22mm 350dpi>

24. hanabira_066
w379×h356pixel <28×26mm 350dpi>

25. hanabira_067
w278×h272pixel <20×20mm 350dpi>

26. hanabira_068
w140×h214pixel <10×16mm 350dpi>

27. hanabira_069
w153×h239pixel <11×17mm 350dpi>

28. hanabira_070
w1053×h1083pixel <76×79mm 350dpi>

29. hanabira_071
w287×h293pixel <21×21mm 350dpi>

30. hanabira_072
w277×h309pixel <20×22mm 350dpi>

葉子

1 白楊

2 野豌豆

3、4、6 刺莓葉子

5 山苎麻葉子

7 秋牡丹

8、9、11、12、13 繡球花

10 白花三葉草

14 虎耳草

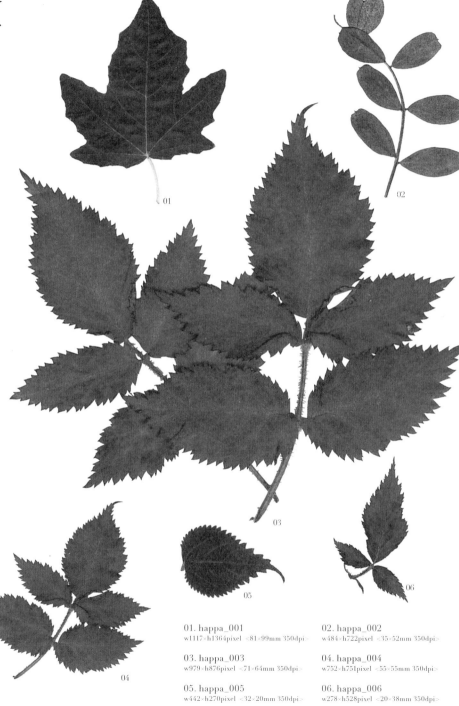

01. happa_001
w1117×h1364pixel <81×99mm 350dpi>

02. happa_002
w484×h722pixel <35×52mm 350dpi>

03. happa_003
w979×h876pixel <71×64mm 350dpi>

04. happa_004
w752×h751pixel <55×55mm 350dpi>

05. happa_005
w442×h270pixel <32×20mm 350dpi>

06. happa_006
w278×h528pixel <20×38mm 350dpi>

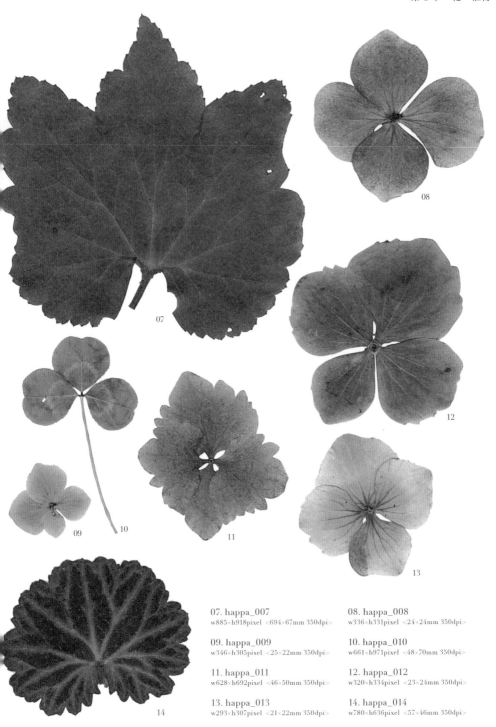

07. happa_007
w885×h918pixel <694×67mm 350dpi>

08. happa_008
w336×h331pixel <24×24mm 350dpi>

09. happa_009
w346×h305pixel <25×22mm 350dpi>

10. happa_010
w661×h971pixel <48×70mm 350dpi>

11. happa_011
w628×h692pixel <46×50mm 350dpi>

12. happa_012
w320×h334pixel <23×24mm 350dpi>

13. happa_013
w293×h307pixel <21×22mm 350dpi>

14. happa_014
w780×h636pixel <57×46mm 350dpi>

葉子

1 山葡萄

2 蒲公英葉子

3、6 黒三葉草

4 艾草

5、7 刺莓

8 南天竹

9 野豌豆

10 峨參

11 紫羅蘭

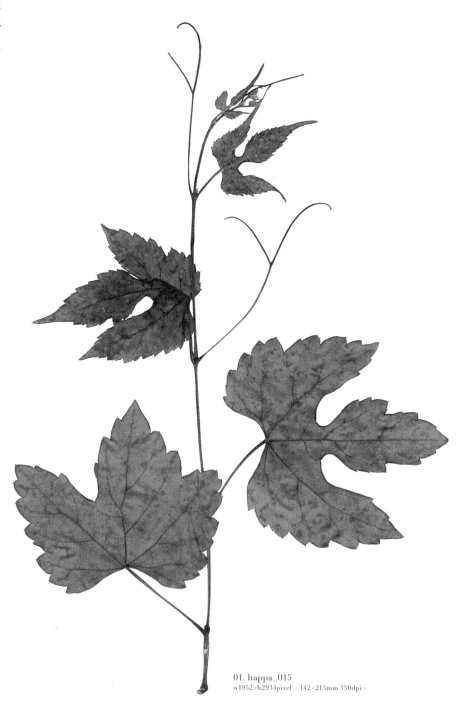

01. happa_015
w1952×h2934pixel <142×213mm 350dpi>

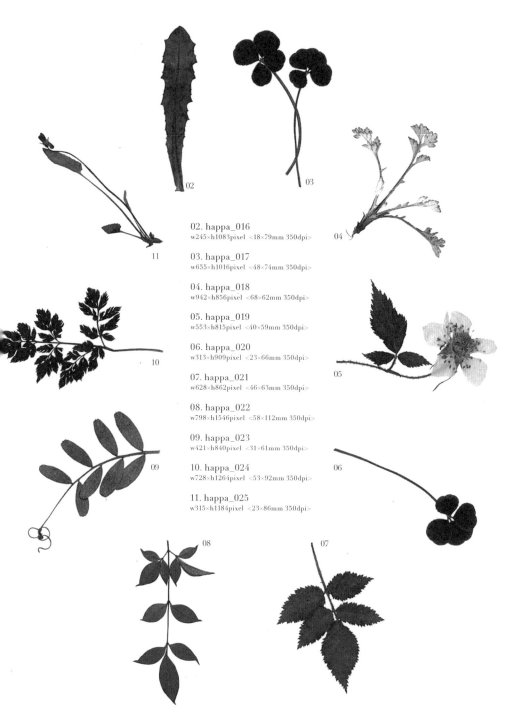

02
03
04
05
06
07
08
09
10
11

02. happa_016
w245×h1083pixel <18×79mm 350dpi>

03. happa_017
w655×h1016pixel <48×74mm 350dpi>

04. happa_018
w942×h856pixel <68×62mm 350dpi>

05. happa_019
w553×h815pixel <40×59mm 350dpi>

06. happa_020
w313×h909pixel <23×66mm 350dpi>

07. happa_021
w628×h862pixel <46×63mm 350dpi>

08. happa_022
w798×h1546pixel <58×112mm 350dpi>

09. happa_023
w421×h840pixel <31×61mm 350dpi>

10. happa_024
w728×h1264pixel <53×92mm 350dpi>

11. happa_025
w315×h1184pixel <23×86mm 350dpi>

葉子

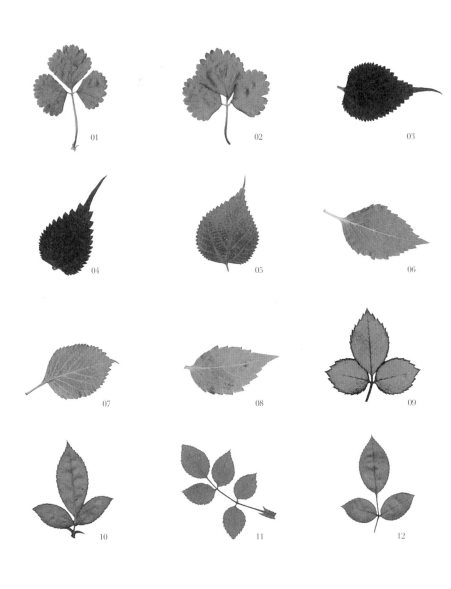

1、2 蛇莓

3、4、5 山苧麻葉子

6～8 繡球花

9～12 薔薇

13～16 雞眼草

17～20 田字草

21、23 聖誕玫瑰

22 薑毒花

24 大星芹

01

02

03

04

05

06

07

08

09

10

11

12

01. happa_026
w498×h686pixel <36×50mm 350dpi>

02. happa_027
w488×h535pixel <35×39mm 350dpi>

03. happa_028
w622×h345pixel <45×25mm 350dpi>

04. happa_029
w351×h483pixel <25×35mm 350dpi>

05. happa_030
w401×h600pixel <29×44mm 350dpi>

06. happa_031
w933×h481pixel <68×35mm 350dpi>

07. happa_032
w1048×h606pixel <76×44mm 350dpi>

08. happa_033
w718×h370pixel <52×27mm 350dpi>

09. happa_034
w409×h391pixel <30×28mm 350dpi>

10. happa_035
w673×h687pixel <49×50mm 350dpi>

11. happa_036
w600×h590pixel <44×43mm 350dpi>

12. happa_037
w701×h894pixel <51×65mm 350dpi>

13. happa_038
w273×h201pixel <20×15mm 350dpi>

14. happa_039
w294×h234pixel <21×17mm 350dpi>

15. happa_040
w282×h206pixel <20×15mm 350dpi>

16. happa_041
w277×h211pixel <20×15mm 350dpi>

17. happa_042
w343×h232pixel <25×17mm 350dpi>

18. happa_043
w247×h278pixel <18×20mm 350dpi>

19. happa_044
w155×h267pixel <11×19mm 350dpi>

20. happa_045
w150×h259pixel <11×19mm 350dpi>

21. happa_046
w228×h200pixel <17×15mm 350dpi>

22. happa_047
w1324×h1148pixel <96×83mm 350dpi>

23. happa_048
w181×h216pixel <13×16mm 350dpi>

24. happa_049
w196×h254pixel <14×18mm 350dpi>

葉子

01. happa_050
w492×h980pixel <36×71mm 350dpi>

02. happa_051
w359×h816pixel <26×59mm 350dpi>

03. happa_052
w447×h850pixel <32×62mm 350dpi>

04. happa_053
w400×h855pixel <29×62mm 350dpi>

05. happa_054
w376×h774pixel <27×56mm 350dpi>

06. happa_055
w249×h603pixel <18×44mm 350dpi>

1～6 銀葉菊葉子

7、8 貝利氏相思葉子

9、11～13、15、16 黃花蒿葉子

10、14 楓葉

01

02

03

04

05

06

07

08

07. happa_056
w391×h379pixel <28×28mm 350dpi>

08. happa_057
w571×h459pixel <41×33mm 350dpi>

09. happa_058
w514×h691pixel <37×50mm 350dpi>

10. happa_059
w636×h1092pixel <46×79mm 350dpi>

11. happa_060
w529×h793pixel <38×58mm 350dpi>

12. happa_061
w772×h676pixel <56×49mm 350dpi>

13. happa_062
w532×h769pixel <39×56mm 350dpi>

14. happa_063
w1129×h1343pixel <82×97mm 350dpi>

15. happa_064
w455×h632pixel <33×46mm 350dpi>

16. happa_065
w133×h226pixel <10×16mm 350dpi>

葉子

1～7 蘇鐵新芽

8 山苧麻新芽

9 白楊

10～13 向日葵

14、15 山苧麻葉子

01. happa_066
w1248×h1200pixel <91×87mm 350dpi>

02. happa_067
w3266×h313pixel <237×23mm 350dpi>

03. happa_068
w173×h128pixel <13×9mm 350dpi>

04. happa_069
w134×h232pixel <10×17mm 350dpi>

05. happa_070
w249×h185pixel <18×13mm 350dpi>

06. happa_071
w152×h143pixel <11×10mm 350dpi>

07. happa_072
w187×h137pixel <14×10mm 350dpi>

08. happa_073
w398×h208pixel <29×15mm 350dpi>

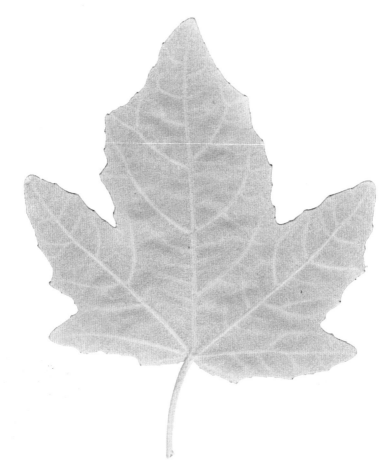

09. happa_074
w1117×h1367pixel <81×99mm 350dpi>

10

11

12

13

14

15

10. happa_075
w285×h583pixel <21×42mm 350dpi>

11. happa_076
w285×h570pixel <21×41mm 350dpi>

12. happa_077
w392×h606pixel <28×44mm 350dpi>

13. happa_078
w275×h550pixel <20×40mm 350dpi>

14. happa_079
w318×h621pixel <23×45mm 350dpi>

15. happa_080
w271×h530pixel <20×38mm 350dpi>

葉子

1、2 美國楓香樹

3 野老鸛草

4 野牡丹

5、6 毛漆樹

7 爬牆虎

8 銀杏

9 南天竹

10〜12 多花尤加利（染色）

01

02

03

04

05

06

01. happa_081
w1008×h1328pixel <73×96mm 350dpi>

02. happa_082
w2589×h3230pixel <188×234mm 350dpi>

03. happa_083
w273×h416pixel <20×30mm 350dpi>

04. happa_084
w396×h1090pixel <29×79mm 350dpi>

05. happa_085
w820×h1251pixel <60×91mm 350dpi>

06. happa_086
w619×h878pixel <45×64mm 350dpi>

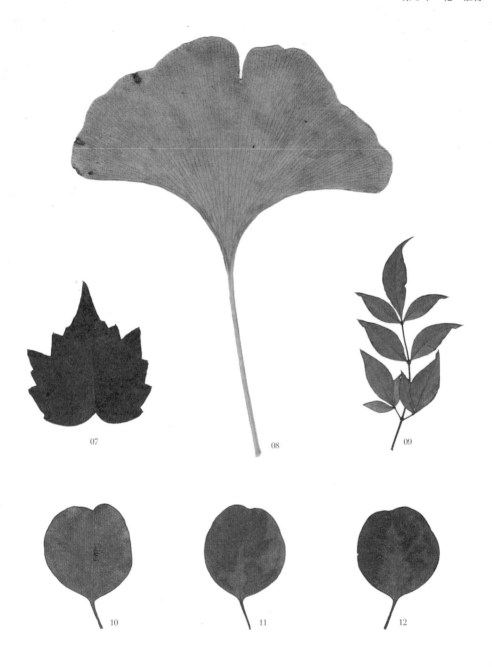

07

08

09

10

11

12

07. happa_087
w600×h661pixel <44×48mm 350dpi>

08. happa_088
w773×h987pixel <56×72mm 350dpi>

09. happa_089
w828×h1573pixel <60×114mm 350dpi>

10. happa_090
w544×h693pixel <39×50mm 350dpi>

11. happa_091
w581×h850pixel <42×62mm 350dpi>

12. happa_092
w670×h739pixel <49×54mm 350dpi>

葉子

1
～
6
魚
腥
草

7
～
10
黃
香
草
木
槿

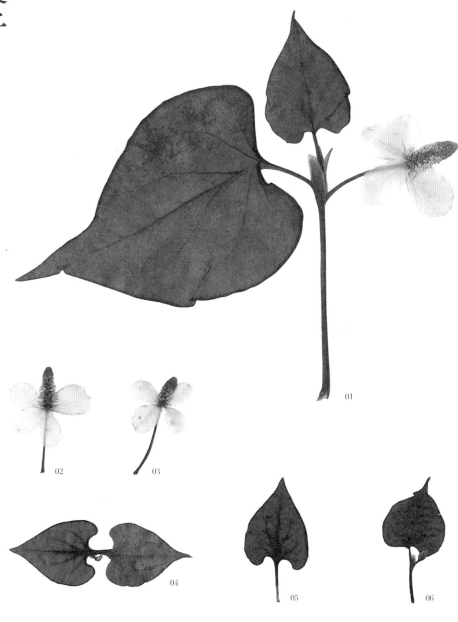

01

02

03

04

05

06

01. happa_093
w1271×h1094pixel <92×79mm 350dpi>

02. happa_094
w454×h572pixel <33×42mm 350dpi>

03. happa_095
w331×h521pixel <24×38mm 350dpi>

04. happa_096
w1384×h488pixel <100×35mm 350dpi>

05. happa_097
w480×h911pixel <35×66mm 350dpi>

06. happa_098
w509×h938pixel <67×68mm 350dpi>

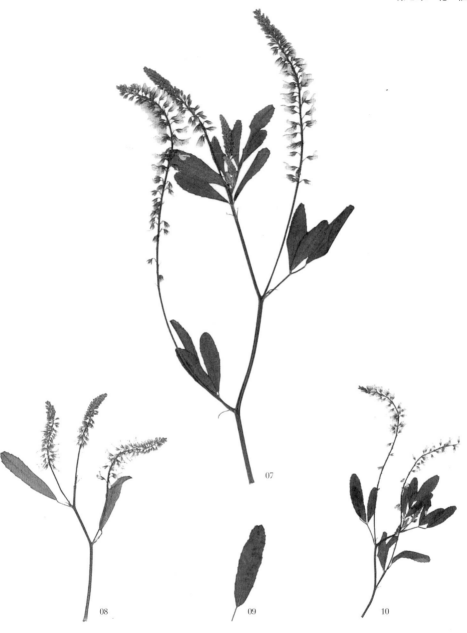

07

08

09

10

07. happa_099
w850×h1659pixel <62×120mm 350dpi>

08. happa_100
w807×h1077pixel <59×78mm 350dpi>

09. happa_101
w124×h337pixel <9×24mm 350dpi>

10. happa_102
w771×h1539pixel <56×112mm 350dpi>

葉子

1
葛葉

2
薔薇葉子

3
、
4
枇杷

5
、
6
、
9
白新木薑子

7
、
8
細本葡萄

10
、
11
鈕扣藤

01. happa_103
w631×h580pixel <46×42mm 350dpi>

02. happa_104
w842×h841pixel <61×61mm 350dpi>

03. happa_105
w271×h600pixel <20×44mm 350dpi>

04. happa_106
w164×h600pixel <12×44mm 350dpi>

05. happa_107
w271×h600pixel <20×44mm 350dpi>

06. happa_108
w171×h600pixel <12×44mm 350dpi>

07

08

09

10

11

07. happa_109
w463×h600pixel <34×44mm 350dpi>

08. happa_110
w689×h600pixel <28×44mm 350dpi>

09. happa_111
w345×h600pixel <25×44mm 350dpi>

10. happa_112
w274×h600pixel <20×44mm 350dpi>

11. happa_113
w500×h600pixel <35×44mm 350dpi>

春之花

11 鐵線蓮
1、8、22 屈曲花
12 瑪格麗特
2、20 染井吉野櫻
14 薔薇
3 蛇莓
17 麻葉繡球
4、16 黃晶菊
18、23 貝利氏相思
5、6、13 三色堇
19 刺莓
7、10、15 藍眼菊
21 粉蝶花
9 蒲公英
24 古代稀

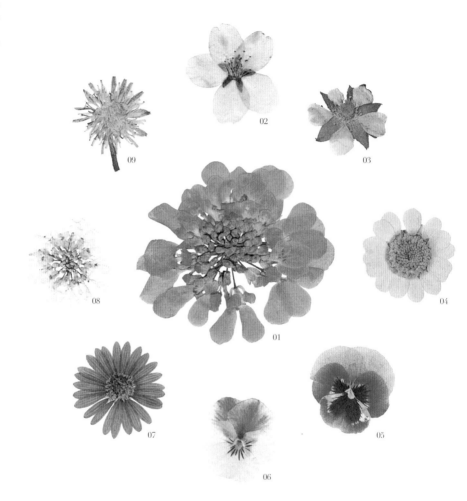

01

02

03

04

05

06

07

08

09

01. haru_001
w626×h566pixel <45×41mm 350dpi>

02. haru_002
w508×h537pixel <37×39mm 350dpi>

03. haru_003
w226×h199pixel <16×14mm 350dpi>

04. haru_004
w360×h358pixel <26×26mm 350dpi>

05. haru_005
w652×h660pixel <47×48mm 350dpi>

06. haru_006
w465×h525pixel <34×38mm 350dpi>

07. haru_007
w877×h903pixel <64×66mm 350dpi>

08. haru_008
w543×h541pixel <39×39mm 350dpi>

09. haru_009
w498×h588pixel <36×43mm 350dpi>

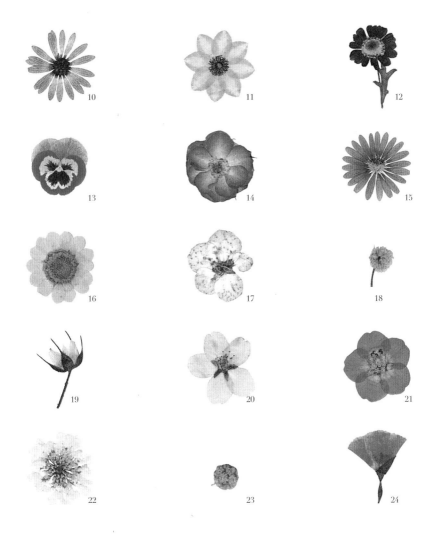

10. haru_010
w748×h762pixel <54×55mm 350dpi>

11. haru_011
w1595×h1574pixel <116×114mm 350dpi>

12. haru_012
w438×h754pixel <32×55mm 350dpi>

13. haru_013
w786×h789pixel <57×57mm 350dpi>

14. haru_014
w945×h948pixel <69×69mm 350dpi>

15. haru_015
w724×h709pixel <53×51mm 350dpi>

16. haru_016
w359×h375pixel <26×27mm 350dpi>

17. haru_017
w118×h129pixel <9×9mm 350dpi>

18. haru_018
w56×h91pixel <4×7mm 350dpi>

19. haru_019
w309×h479pixel <22×35mm 350dpi>

20. haru_020
w537×h557pixel <39×40mm 350dpi>

21. haru_021
w421×h436pixel <31×32mm 350dpi>

22. haru_022
w560×h612pixel <41×44mm 350dpi>

23. haru_023
w42×h39pixel <3×3mm 350dpi>

24. haru_024
w572×h687pixel <42×50mm 350dpi>

18
1
、
14
紙鱗托菊 細瘦瘦疏
20
、
2
21
、
13
葡萄風信子 刺莓
22
3
、
薺菜 蒲公英
23
4
薔薇
〜
25
7
蛇莓
、
27
17
粉蝶花
、
19
28
、
兔尾草 24
（
染
色 紫羅蘭
）
8
29
藍眼菊
加勒比飛蓬 9
〜
12
八重櫻
15
、
16
白花三葉草

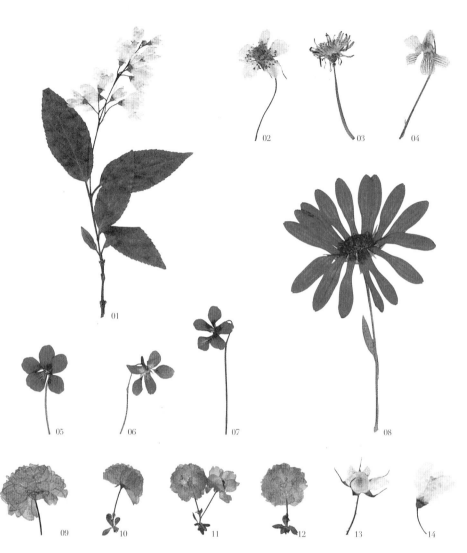

01. haru_025
w936×h1740pixel <68×126mm 350dpi>

02. haru_026
w391×h811pixel <28×59mm 350dpi>

03. haru_027
w447×h1047pixel <32×76mm 350dpi>

04. haru_028
w249×h512pixel <18×37mm 350dpi>

05. haru_029
w351×h679pixel <25×49mm 350dpi>

06. haru_030
w413×h611pixel <30×44mm 350dpi>

07. haru_031
w308×h949pixel <22×69mm 350dpi>

08. haru_032
w685×h1125pixel <50×82mm 350dpi>

09. haru_033
w717×h726pixel <52×53mm 350dpi>

10. haru_034
w556×h935pixel <40×68mm 350dpi>

11. haru_035
w1113×h1108pixel <81×80mm 350dpi>

12. haru_036
w675×h1006pixel <49×73mm 350dpi>

13. haru_037
w419×h576pixel <30×42mm 350dpi>

14. haru_038
w167×h276pixel <12×20mm 350dpi>

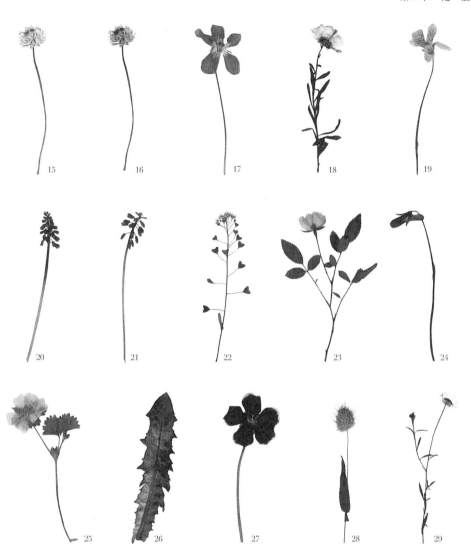

15. haru_039
w321×h1619pixel <23×117mm 350dpi>

16. haru_040
w322×h1620pixel <23×118mm 350dpi>

17. haru_041
w330×h1036pixel <24×75mm 350dpi>

18. haru_042
w357×h1245pixel <26×90mm 350dpi>

19. haru_043
w248×h864pixel <18×63mm 350dpi>

20. haru_044
w378×h1629pixel <27×118mm 350dpi>

21. haru_045
w231×h1258pixel <17×91mm 350dpi>

22. haru_046
w462×h1424pixel <34×103mm 350dpi>

23. haru_047
w624×h951pixel <45×69mm 350dpi>

24. haru_048
w231×h743pixel <17×54mm 350dpi>

25. haru_049
w512×h997pixel <37×72mm 350dpi>

26. haru_050
w361×h1130pixel <26×82mm 350dpi>

27. haru_051
w267×h673pixel <19×49mm 350dpi>

28. haru_052
w575×h1941pixel <42×141mm 350dpi>

29. haru_053
w528×h1427pixel <38×104mm 350dpi>

夏之花

1、5　天人菊

2　麟托菊

3、21、22　美麗月見草

4、8　水仙百合

6　百里香

7、23、24　西洋松蟲草

9　繡球花

10、14　金雞菊

11　德國洋甘菊

12、15　柳川魚

13　蕃根

16、19　百里香

17、18　黃香草木樨

20、28　柳川魚

25、26　千鳥草（重瓣）

27　柳川魚

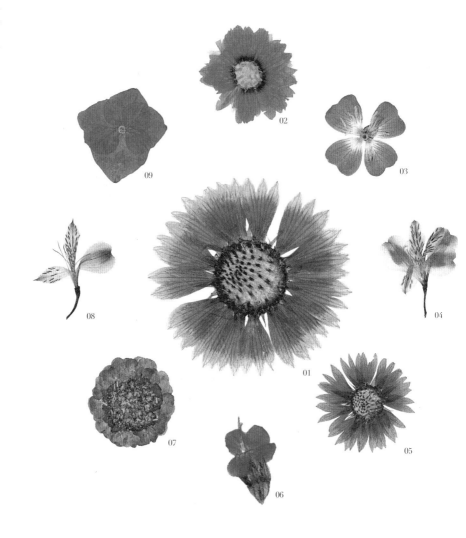

01. natsu_001
w1026×h977pixel <74×71mm 350dpi>

02. natsu_002
w342×h337pixel <25×24mm 350dpi>

03. natsu_003
w552×h548pixel <40×40mm 350dpi>

04. natsu_004
w1083×h1327pixel <79×96mm 350dpi>

05. natsu_005
w1041×h989pixel <76×72mm 350dpi>

06. natsu_006
w51×h87pixel <4×6mm 350dpi>

07. natsu_007
w565×h579pixel <41×42mm 350dpi>

08. natsu_008
w1110×h1307pixel <81×95mm 350dpi>

09. natsu_009
w510×h528pixel <37×38mm 350dpi>

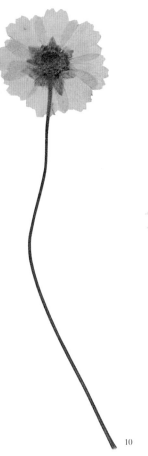

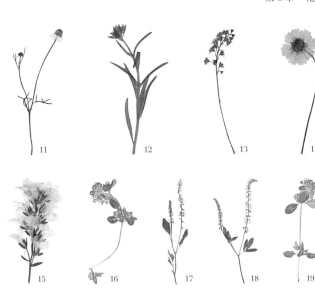

10

11　12　13　14

15　16　17　18　19

10. natsu_010
w655×h2360pixel <48×171mm 350dpi>

11. natsu_011
w717×h1618pixel <52×117mm 350dpi>

12. natsu_012
w307×h650pixel <22×47mm 350dpi>

13. natsu_013
w367×h1365pixel <27×99mm 350dpi>

14. natsu_014
w685×h2275pixel <50×165mm 350dpi>

15. natsu_015
w516×h928pixel <37×67mm 350dpi>

16. natsu_016
w526×h1108pixel <38×80mm 350dpi>

17. natsu_017
w362×h1481pixel <26×107mm 350dpi>

19. natsu_018
w592×h1336pixel <43×97mm 350dpi>

19. natsu_019
w407×h1058pixel <30×77mm 350dpi>

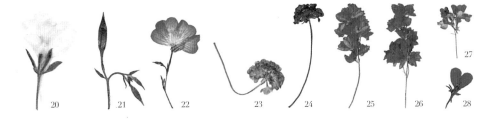

20　21　22　23　24　25　26　27　28

20. natsu_020
w199×h341pixel <14×25mm 350dpi>

21. natsu_021
w352×h665pixel <26×48mm 350dpi>

22. natsu_022
w606×h1085pixel <44×79mm 350dpi>

23. natsu_023
w960×h693pixel <70×50mm 350dpi>

24. natsu_024
w511×h1443pixel <37×105mm 350dpi>

25. natsu_025
w580×h1519pixel <42×110mm 350dpi>

26. natsu_026
w574×h1540pixel <42×112mm 350dpi>

27. natsu_027
w458×h688pixel <33×50mm 350dpi>

28. natsu_028
w222×h321pixel <16×23mm 350dpi>

秋之花

1　爬牆虎

2　楓葉

3　野牡丹

4、6、8、13、14、17　秋牡丹

5　硫華菊

7　槲葉繡球葉子

9　毛漆樹

10　絹毛莧

11、12　美國菊

15　小百日草

16　葛

18～21　孔雀紫苑

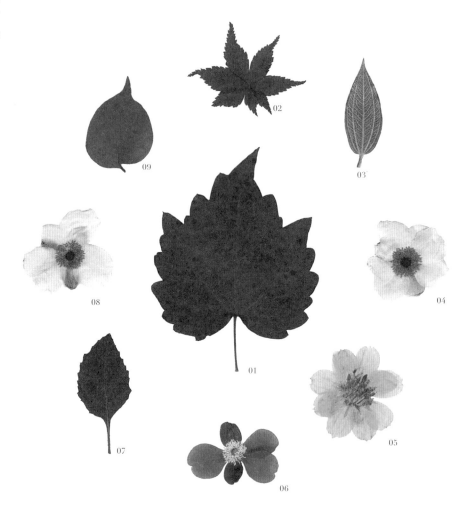

01. aki_001
w704×h926pixel <51×67mm 350dpi>

02. aki_002
w563×h444pixel <41×32mm 350dpi>

03. aki_003
w396×h1098pixel <29×80mm 350dpi>

04. aki_004
w584×h552pixel <42×40mm 350dpi>

05. aki_005
w548×h543pixel <40×39mm 350dpi>

06. aki_006
w638×h440pixel <46×32mm 350dpi>

07. aki_007
w697×h1482pixel <51×108mm 350dpi>

08. aki_008
w672×h617pixel <49×45mm 350dpi>

09. aki_009
w411×h558pixel <30×40mm 350dpi>

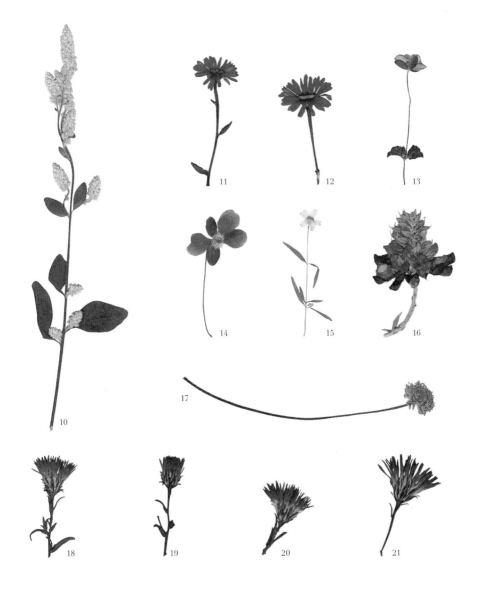

10. aki_010
w501×h2052pixel <36×149mm 350dpi>

11. aki_011
w508×h1348pixel <37×98mm 350dpi>

12. aki_012
w512×h1017pixel <37×74mm 350dpi>

13. aki_013
w454×h1436pixel <33×104mm 350dpi>

14. aki_014
w696×h1375pixel <51×100mm 350dpi>

15. aki_015
w237×h600pixel <17×44mm 350dpi>

16. aki_016
w510×h784pixel <37×57mm 350dpi>

17. aki_017
w1130×h231pixel <82×17mm 350dpi>

18. aki_018
w270×h549pixel <20×40mm 350dpi>

19. aki_019
w172×h537pixel <12×39mm 350dpi>

20. aki_020
w232×h315pixel <17×23mm 350dpi>

21. aki_021
w253×h400pixel <18×29mm 350dpi>

冬之花

1、4、9、17、18　水仙

2、7、8、11、15、16　聖誕玫瑰

3、5、10　冬季波斯菊

6、12、13　白晶菊

14　冬季波斯菊花苞

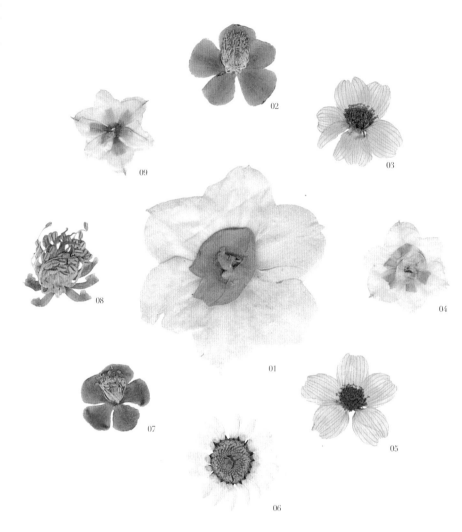

01. huyu_001
w484×h536pixel <35×39mm 350dpi>

02. huyu_002
w512×h463pixel <37×34mm 350dpi>

03. huyu_003
w452×h460pixel <33×33mm 350dpi>

04. huyu_004
w442×h458pixel <32×33mm 350dpi>

05. huyu_005
w520×h488pixel <38×35mm 350dpi>

06. huyu_006
w404×h411pixel <29×30mm 350dpi>

07. huyu_007
w390×h370pixel <28×27mm 350dpi>

08. huyu_008
w211×h222pixel <15×16mm 350dpi>

09. huyu_009
w473×h473pixel <34×34mm 350dpi>

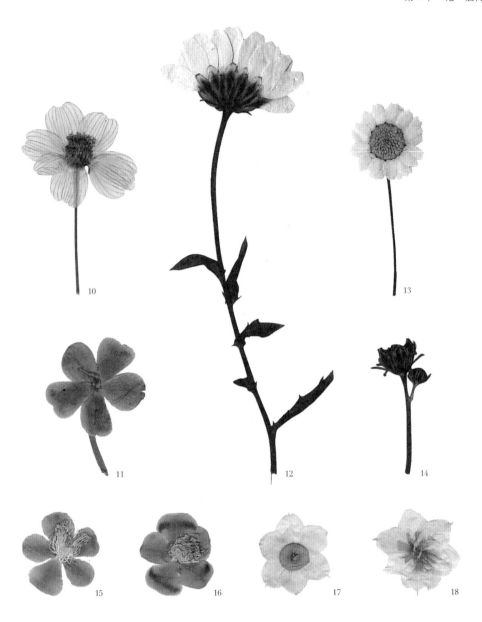

10. huyu_010
w487×h791pixel <35×57mm 350dpi>

11. huyu_011
w724×h789pixel <53×57mm 350dpi>

12. huyu_012
w366×h950pixel <27×69mm 350dpi>

13. huyu_013
w342×h847pixel <25×61mm 350dpi>

14. huyu_014
w146×h312pixel <11×23mm 350dpi>

15. huyu_015
w450×h474pixel <33×34mm 350dpi>

16. huyu_016
w396×h431pixel <29×31mm 350dpi>

17. huyu_017
w438×h496pixel <35×36mm 350dpi>

18. huyu_018
w505×h478pixel <37×35mm 350dpi>

押花花束

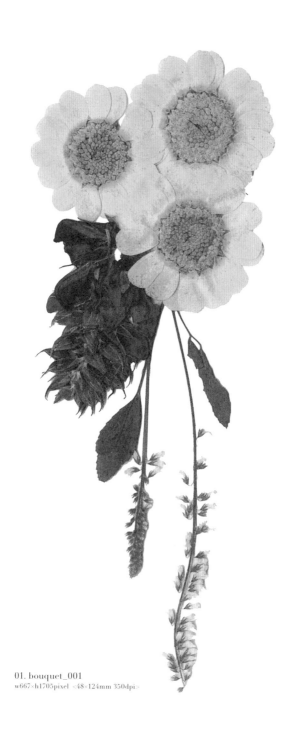

01. bouquet_001
w667×h1705pixel <48×124mm 350dpi>

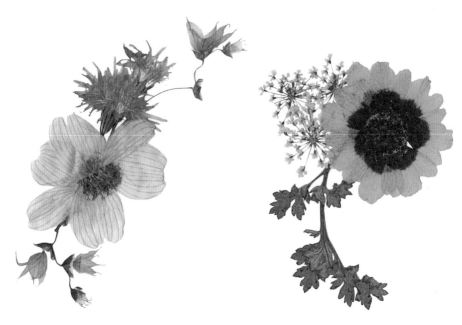

02. bouquet_002
w851×h1042pixel <62×76mm 350dpi>

03. bouquet_003
w686×h883pixel <50×64mm 350dpi>

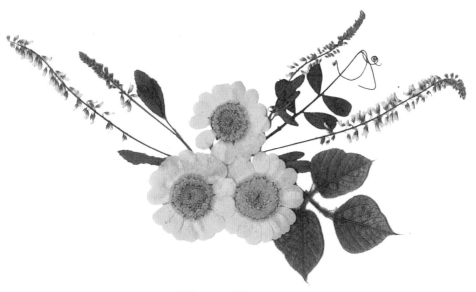

04. bouquet_004
w2064×h1204pixel <150×87mm 350dpi>

押
花
花
束

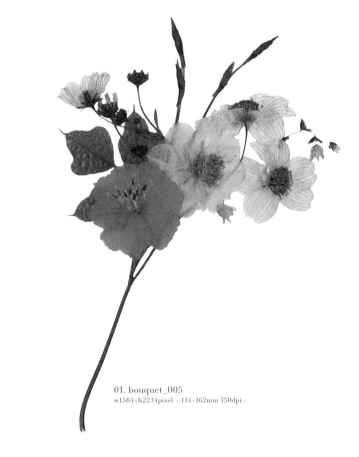

01. bouquet_005
w1564×h2234pixel <114×162mm 350dpi>

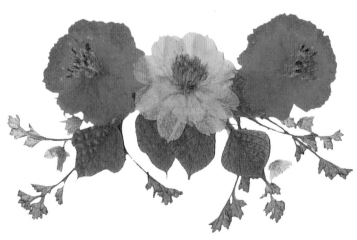

02. bouquet_006
w1720×h1064pixel <125×77mm 350dpi>

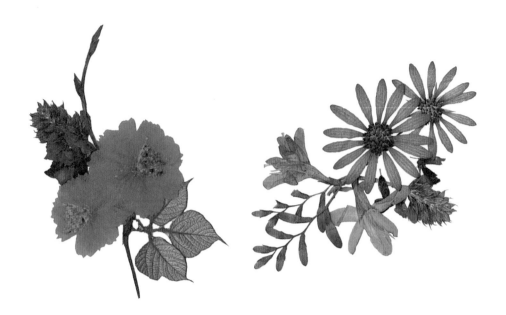

03. bouquet_007
w1104×h1457pixel <80×106mm 350dpi>

04. bouquet_008
w1386×h1253pixel <101×91mm 350dpi>

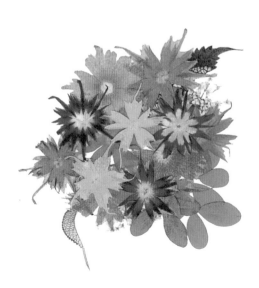

05. bouquet_009
w828×h882pixel <60×64mm 350dpi>

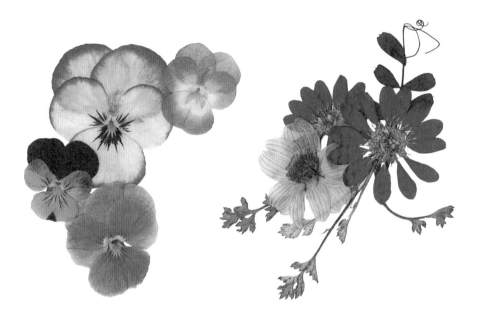

01. bouquet_010
w968×h1130pixel <70×82mm 350dpi>

02. bouquet_011
w1054×h1217pixel <76×88mm 350dpi>

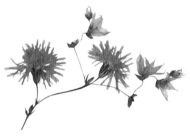

03. bouquet_012
w2225×h418pixel <161×30mm 350dpi>

04. bouquet_013
w1149×h758pixel <83×55mm 350dpi>

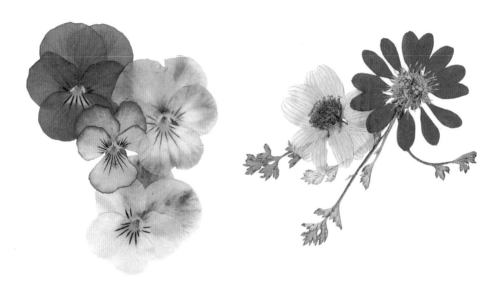

05. bouquet_014
w805×h1033pixel <58×75mm 350dpi>

06. bouquet_015
w1058×h937pixel <77×68mm 350dpi>

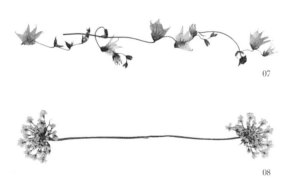

07

08

07. bouquet_016
w1971×h368pixel <143×27mm 350dpi>

08. bouquet_017
w1085×h230pixel <79×17mm 350dpi>

押花花束

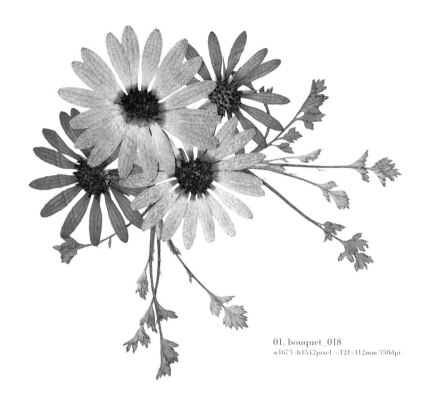

01. bouquet_018
w1673×h1542pixel <121×112mm 350dpi>

02. bouquet_019
w1156×h1260pixel <84×91mm 350dpi>

03. bouquet_020
w1918×h1127pixel <132×82mm 350dpi>

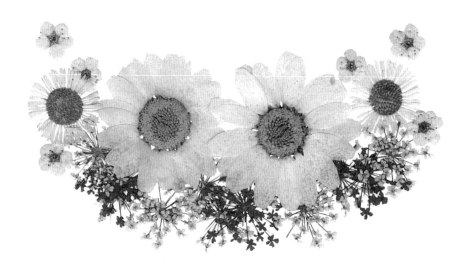

04. bouquet_021
w1346×h732pixel <98×53mm 350dpi>

05. bouquet_022
w967×h658pixel <70×48mm 350dpi>

06. bouquet_023
w1373×h711pixel <100×52mm 350dpi>

押花花束

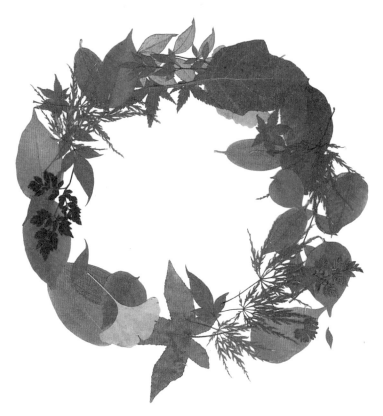

01. bouquet_024
w2812×h2958pixel ＜204×215mm 350dpi＞

02. bouquet_025
w2564×h2552pixel ＜186×185mm 350dpi＞

03. bouquet_026
w1516×h1249pixel ＜110×91mm 350dpi＞

04. bouquet_027
w2791×h1791pixel ＜203×130mm 350dpi＞

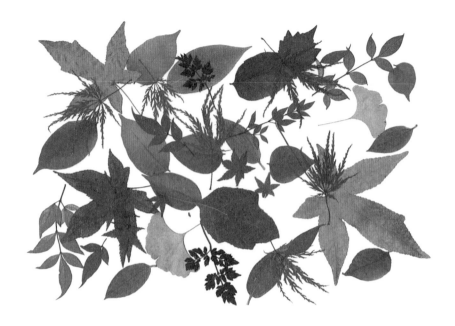

05. bouquet_028
w2830×h1960pixel <205×142mm 350dpi>

06. bouquet_029
w1465×h2367pixel <106×172mm 350dpi>

07. bouquet_030
w2592×h2336pixel <188×170mm 350dpi>

08. bouquet_031
w2521×h2652pixel <183×192mm 350dpi>

押花花束

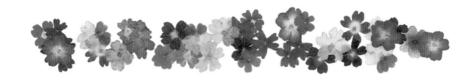

01. bouquet_032
w541×h3453pixel <39×251mm 350dpi>

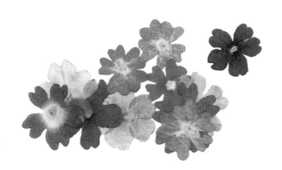

02. bouquet_033
w567×h982pixel <41×71mm 350dpi>

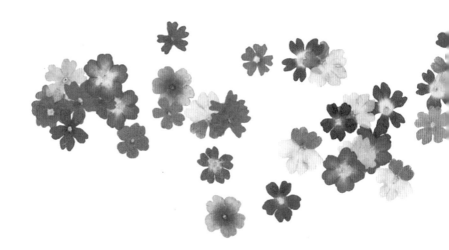

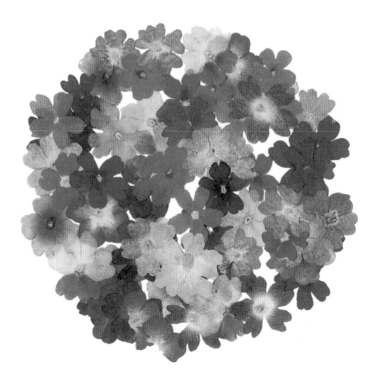

03. bouquet_034
w1211×h1191pixel ＜88×86mm 350dpi＞

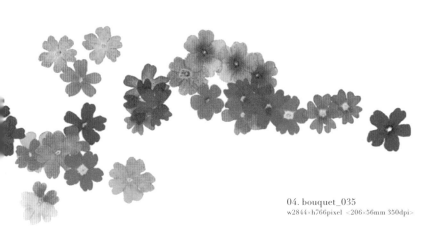

04. bouquet_035
w2844×h766pixel ＜206×56mm 350dpi＞

第2章 珂拉琪

在第2章裡，為您獻上以押花製成的珂拉琪素材。
除了有可以直接使用的明信片或書籤之外，也準備了
許多素雅的吊牌，
讓您享受創作珂拉琪的樂趣。

※譯註：珂拉琪 (Collage)，這個名詞的真正意義是為使用膠或漿糊
把實物貼在畫面上的一種特殊技法的意思，並有其獨自的繪畫意義。

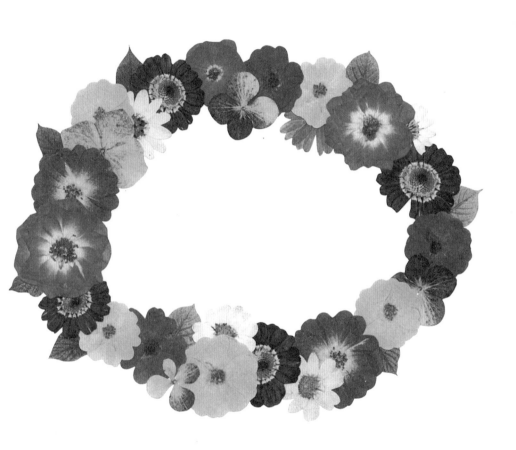

01. collage_001
w2204×h1728pixel ‹160×125mm 350dpi›

花
圈

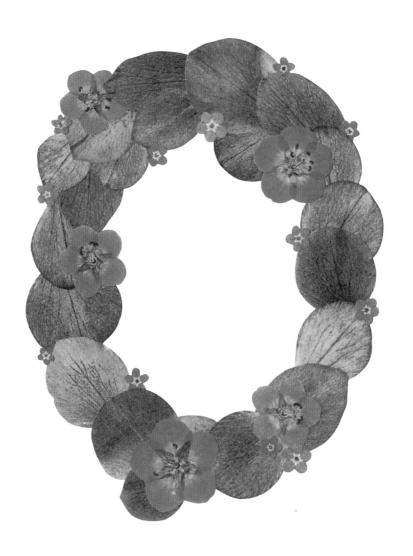

01. collage_002
w1612×h2115pixel <117×153mm 350dpi>

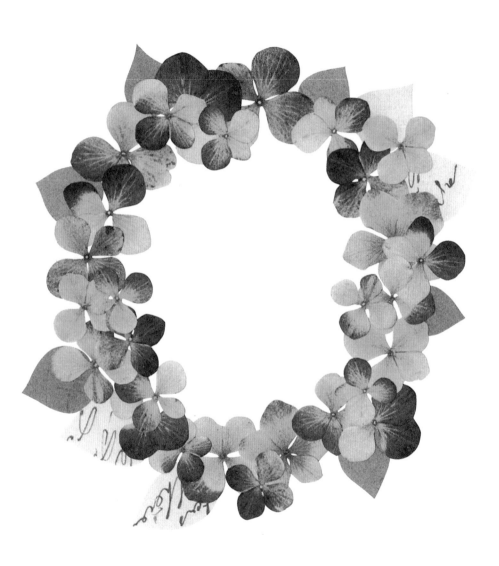

02. collage_003
w1876×h1966pixel <136×143mm 350dpi>

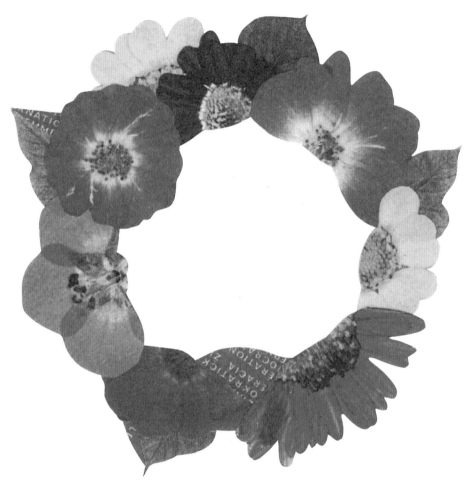

01. collage_004
w985×h980pixel <71×71mm 350dpi>

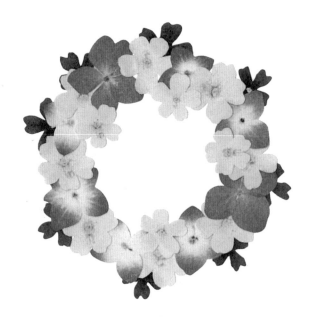

02. collage_005
w1040×h1046pixel <75×76mm 350dpi>

03. collage_006
w1010×h974pixel <73×71mm 350dpi>

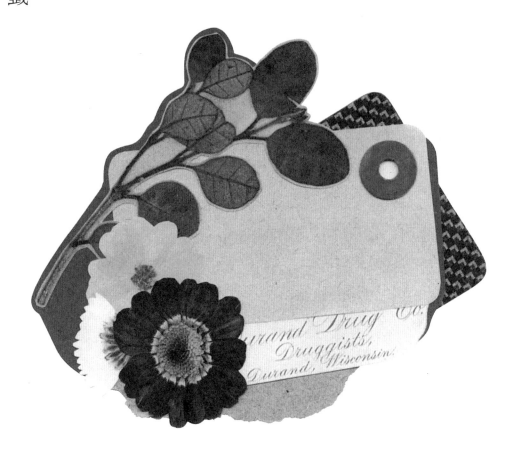

01. collage_007
w1540×h1315pixel <112×95mm 350dpi>

02. collage_008
w1416×h819pixel <103×59mm 350dpi>

03. collage_009
w1214×h1201pixel <88×87mm 350dpi>

04. collage_010
w1420×h810pixel <103×59mm 350dpi>

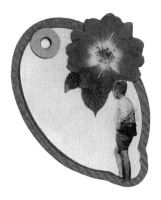

05. collage_011
w1244×h968pixel <90×70mm 350dpi>

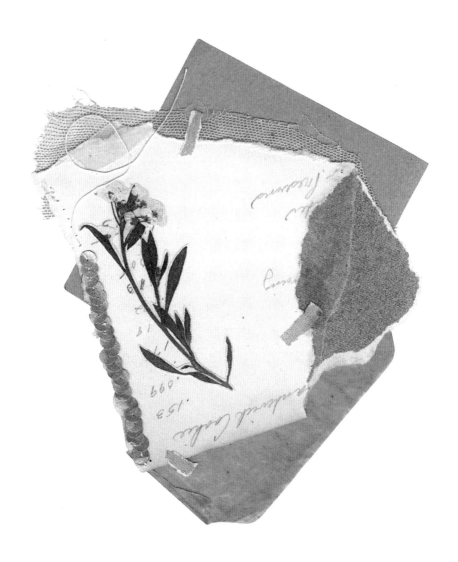

01. collage_012
w1807×h2156pixel ＜131×156mm 350dpi＞

02

02. collage_013
w945×h1151pixel <69×84mm 350dpi>

03. collage_014
w1290×h1511pixel <94×110mm 350dpi>

04. collage_015
w865×h1147pixel <63×83mm 350dpi>

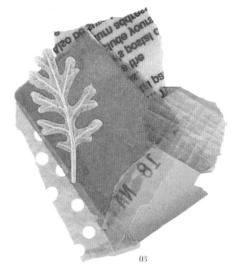

03

04

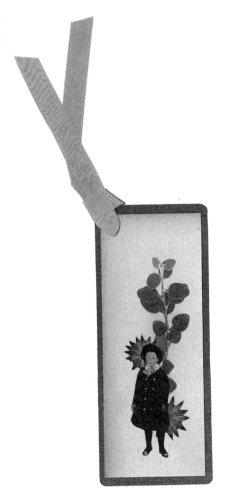

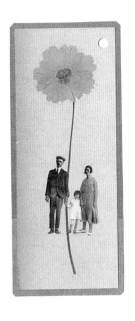

01. collage_016
w1617×h3655pixel <117×265mm 350dpi>

02. collage_017
w927×h2127pixel <67×154mm 350dpi>

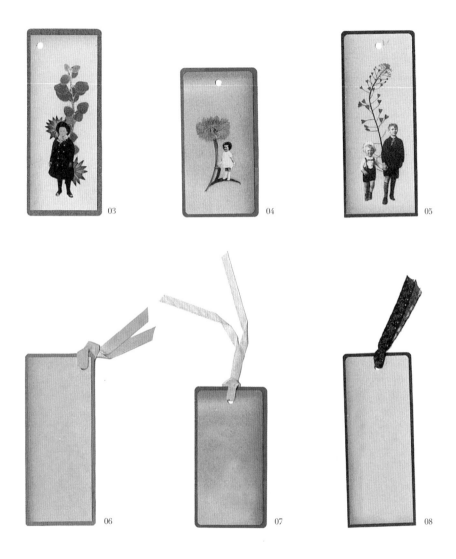

03. collage_018
w916×h2184pixel <66×158mm 350dpi>

04. collage_019
w935×h1728pixel <68×125mm 350dpi>

05. collage_020
w900×h2131pixel <65×155mm 350dpi>

06. collage_021
w1643×h2683pixel <119×195mm 350dpi>

07. collage_022
w1364×h3377pixel <99×245mm 350dpi>

08. collage_023
w983×h3087pixel <71×224mm 350dpi>

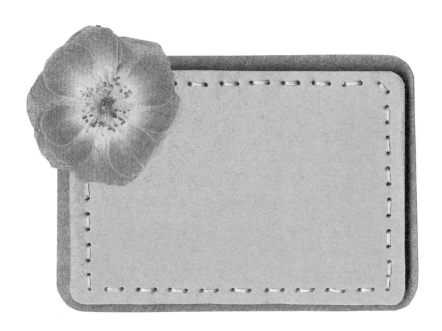

01. collage_024
w1436×h1022pixel <104×74mm 350dpi>

02. collage_025
w1423×h1048pixel <103×76mm 350dpi>

03. collage_026
w1359×h1022pixel <99×74mm 350dpi>

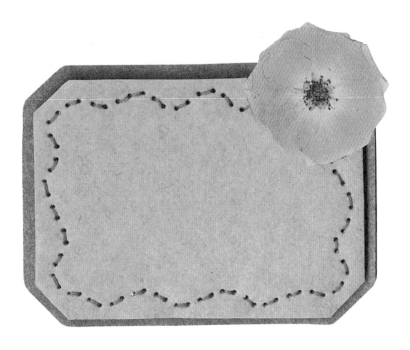

04. collage_027
w1320×h1065pixel <96×77mm 350dpi>

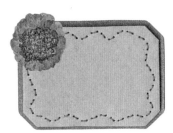

05. collage_028
w1348×h997pixel <98×72mm 350dpi>

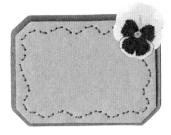

06. collage_029
w1310×h1023pixel <95×74mm 350dpi>

01. collage_030
w921×h1321pixel <67×96mm 350dpi>

02. collage_031
w566×h1017pixel <41×74mm 350dpi>

03. collage_032
w923×h1274pixel <67×92mm 350dpi>

04. collage_033
w944×h1096pixel <69×80mm 350dpi>

05. collage_034
w709×h728pixel <51×53mm 350dpi>

06. collage_035
w827×h874pixel <60×63mm 350dpi>

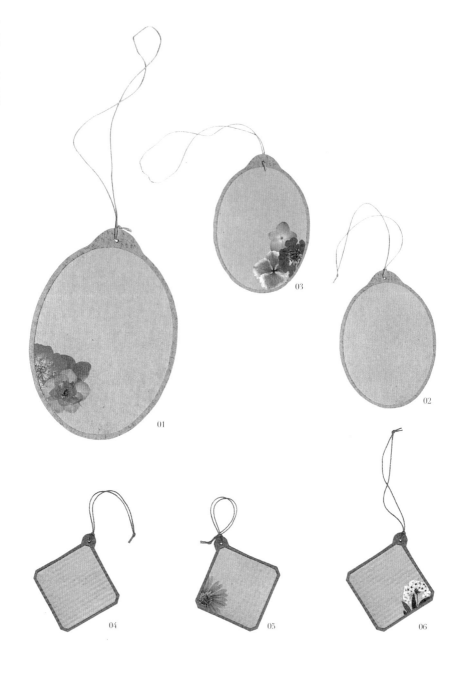

01. collage_036
w664×h1791pixel <48×130mm 350dpi>

02. collage_037
w701×h1360pixel <51×99mm 350dpi>

03. collage_038
w1146×h1120pixel <83×81mm 350dpi>

04. collage_039
w905×h1209pixel <66×88mm 350dpi>

05. collage_040
w816×h1155pixel <59×84mm 350dpi>

06. collage_041
w833×h1749pixel <60×127mm 350dpi>

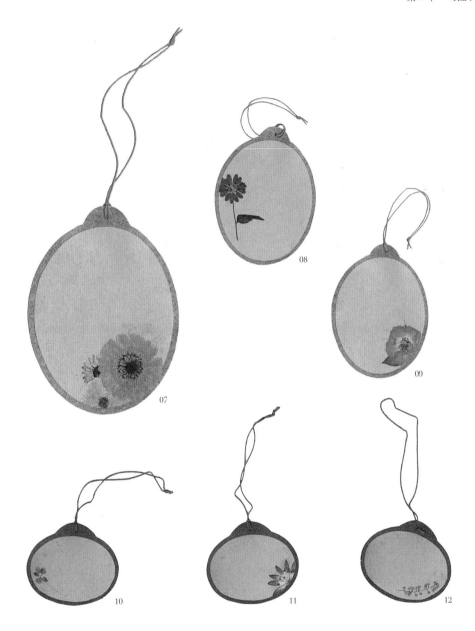

07. collage_042
w761×h1817pixel <55×132mm 350dpi>

08. collage_043
w726×h1171pixel <53×85mm 350dpi>

09. collage_044
w746×h1375pixel <54×100mm 350dpi>

10. collage_045
w1071×h947pixel <78×69mm 350dpi>

11. collage_046
w685×h1392pixel <50×101mm 350dpi>

12. collage_047
w660×h1446pixel <48×105mm 350dpi>

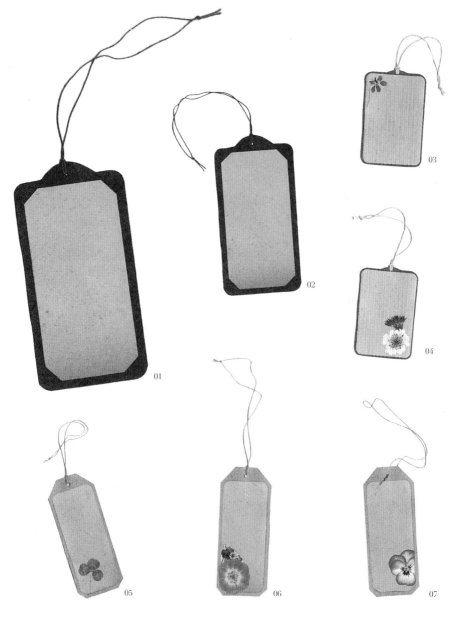

01. collage_048
w906×h1633pixel <66×119mm 350dpi>

02. collage_049
w801×h1230pixel <58×89mm 350dpi>

03. collage_050
w808×h1221pixel <59×89mm 350dpi>

04. collage_051
w660×h1476pixel <48×107mm 350dpi>

05. collage_052
w597×h1281pixel <43×93mm 350dpi>

06. collage_053
w417×h1623pixel <30×118mm 350dpi>

07. collage_054
w463×h1348pixel <34×98mm 350dpi>

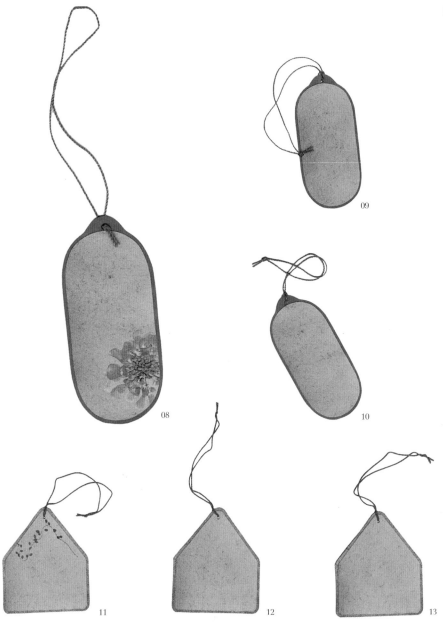

08

09

10

11

12

13

08. collage_055
w511×h1846pixel <37×134mm 350dpi>

09. collage_056
w680×h1031pixel <49×75mm 350dpi>

10. collage_057
w763×h1134pixel <55×82mm 350dpi>

11. collage_058
w927×h1157pixel <67×84mm 350dpi>

12. collage_059
w743×h1730pixel <54×126mm 350dpi>

13. collage_060
w1481×h1299pixel <107×94mm 350dpi>

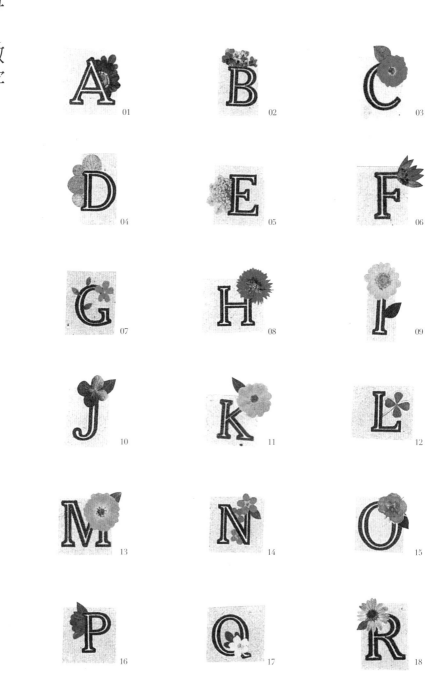

01 02 03
04 05 06
07 08 09
10 11 12
13 14 15
16 17 18

19

20

21

22

23

24

25

26

01. collage_a
w338×h378pixel <25×28mm 350dpi>

02. collage_b
w235×h387pixel <17×28mm 350dpi>

03. collage_c
w280×h420pixel <20×30mm 350dpi>

04. collage_d
w287×h401pixel <21×29mm 350dpi>

05. collage_e
w331×h338pixel <24×25mm 350dpi>

06. collage_f
w389×h399pixel <28×29mm 350dpi>

07. collage_g
w303×h362pixel <22×26mm 350dpi>

08. collage_h
w414×h376pixel <30×27mm 350dpi>

09. collage_i
w218×h450pixel <16×33mm 350dpi>

10. collage_j
w301×h404pixel <22×29mm 350dpi>

11. collage_k
w388×h392pixel <28×28mm 350dpi>

12. collage_l
w355×h305pixel <26×22mm 350dpi>

13. collage_m
w375×h355pixel <27×26mm 350dpi>

14. collage_n
w327×h336pixel <24×24mm 350dpi>

15. collage_o
w313×h341pixel <23×25mm 350dpi>

16. collage_p
w319×h349pixel <23×25mm 350dpi>

17. collage_q
w337×h325pixel <24×24mm 350dpi>

18. collage_r
w304×h409pixel <22×30mm 350dpi>

19. collage_s
w281×h422pixel <20×31mm 350dpi>

20. collage_t
w362×h395pixel <26×29mm 350dpi>

21. collage_u
w336×h430pixel <27×31mm 350dpi>

22. collage_v
w337×h396pixel <27×29mm 350dpi>

23. collage_w
w339×h303pixel <25×22mm 350dpi>

24. collage_x
w286×h366pixel <21×27mm 350dpi>

25. collage_y
w349×h372pixel <25×27mm 350dpi>

26. collage_z
w333×h407pixel <24×30mm 350dpi>

01

10

09

01. collage_s01
w238×h453pixel <17×33mm 350dpi>

02. collage_s02
w316×h413pixel <23×30mm 350dpi>

03. collage_s03
w328×h404pixel <24×29mm 350dpi>

04. collage_s04
w344×h404pixel <25×29mm 350dpi>

05. collage_s05
w323×h423pixel <23×31mm 350dpi>

08

07

02

03

06. collage_s06
w357×h421pixel <26×31mm 350dpi>

07. collage_s07
w279×h412pixel <20×30mm 350dpi>

08. collage_s08
w286×h415pixel <21×30mm 350dpi>

09. collage_s09
w340×h412pixel <25×30mm 350dpi>

10. collage_s10
w336×h427pixel <24×31mm 350dpi>

04

05

06

01. collage_061
w734×h738pixel <53×54mm 350dpi>

02. collage_062
w709×h714pixel <51×52mm 350dpi>

03. collage_063
w714×h711pixel <52×52mm 350dpi>

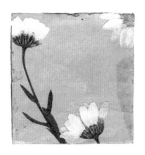

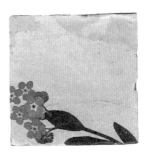

04. collage_064
w715×h742pixel <52×54mm 350dpi>

05. collage_065
w724×h708pixel <53×51mm 350dpi>

06. collage_066
w719×h722pixel <52×52mm 350dpi>

07. collage_067
w707×h724pixel <51×53mm 350dpi>

08. collage_068
w716×h730pixel <52×53mm 350dpi>

09. collage_069
w729×h730pixel <53×53mm 350dpi>

10. collage_070
w724×h712pixel <53×52mm 350dpi>

11. collage_071
w707×h696pixel <51×51mm 350dpi>

12. collage_072
w729×h721pixel <53×52mm 350dpi>

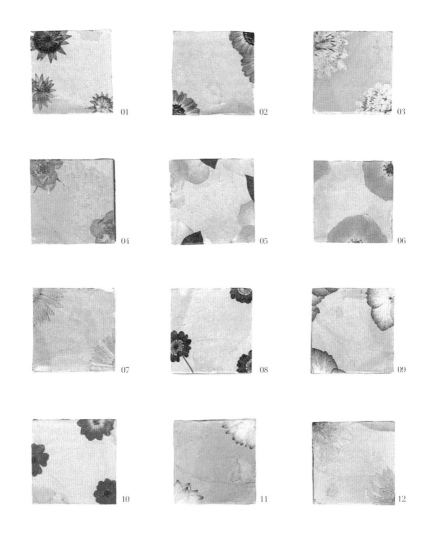

01. collage_073
w715×h717pixel <52×52mm 350dpi>

02. collage_074
w723×h736pixel <52×53mm 350dpi>

03. collage_075
w718×h730pixel <52×53mm 350dpi>

04. collage_076
w731×h712pixel <53×52mm 350dpi>

05. collage_077
w720×h722pixel <52×52mm 350dpi>

06. collage_078
w735×h748pixel <53×54mm 350dpi>

07. collage_079
w700×h684pixel <51×50mm 350dpi>

08. collage_080
w708×h736pixel <51×53mm 350dpi>

09. collage_081
w714×h718pixel <52×52mm 350dpi>

10. collage_082
w731×h714pixel <53×52mm 350dpi>

11. collage_083
w713×h733pixel <52×53mm 350dpi>

12. collage_084
w746×h732pixel <54×53mm 350dpi>

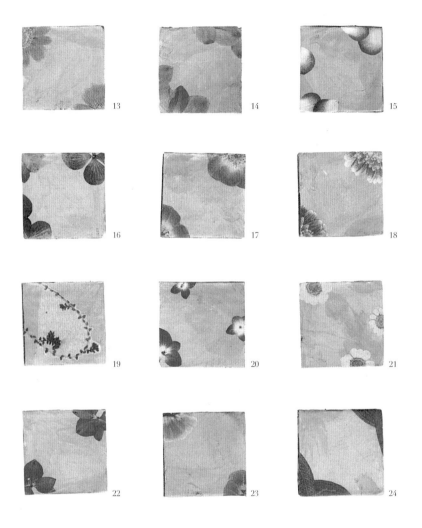

13. collage_085
w721×h724pixel <52×53mm 350dpi>

14. collage_086
w704×h723pixel <51×52mm 350dpi>

15. collage_087
w725×h745pixel <53×54mm 350dpi>

16. collage_088
w712×h710pixel <52×52mm 350dpi>

17. collage_089
w727×h722pixel <53×52mm 350dpi>

18. collage_090
w730×h710pixel <53×52mm 350dpi>

19. collage_091
w738×h722pixel <54×52mm 350dpi>

20. collage_092
w720×h710pixel <52×52mm 350dpi>

21. collage_093
w721×h731pixel <52×53mm 350dpi>

22. collage_094
w724×h711pixel <53×52mm 350dpi>

23. collage_095
w724×h725pixel <53×53mm 350dpi>

24. collage_096
w725×h721pixel <53×52mm 350dpi>

119

胸
針

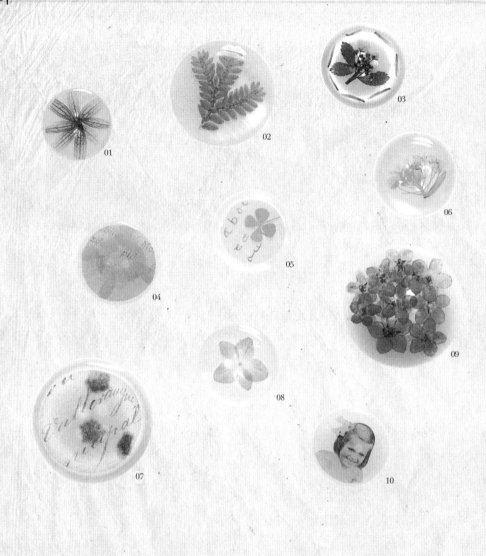

01. collage_097
w689×h694pixel <50×50mm 350dpi>

02. collage_098
w689×h680pixel <50×49mm 350dpi>

03. collage_099
w689×h689pixel <50×50mm 350dpi>

04. collage_100
w413×h413pixel <30×30mm 350dpi>

05. collage_101
w413×h413pixel <30×30mm 350dpi>

06. collage_102
w413×h413pixel <30×30mm 350dpi>

07. collage_103
w413×h417pixel <30×30mm 350dpi>

08. collage_104
w413×h412pixel <30×30mm 350dpi>

09. collage_105
w413×h412pixel <30×30mm 350dpi>

10. collage_106
w413×h414pixel <30×30mm 350dpi>

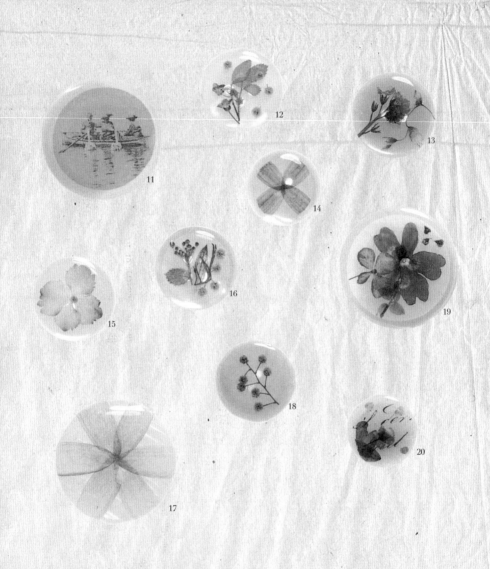

11. collage_107
w413×h413pixel <30×30mm 350dpi>

12. collage_108
w413×h403pixel <30×29mm 350dpi>

13. collage_109
w413×h415pixel <30×30mm 350dpi>

14. collage_110
w413×h413pixel <30×30mm 350dpi>

15. collage_111
w413×h409pixel <30×30mm 350dpi>

16. collage_112
w413×h413pixel <30×30mm 350dpi>

17. collage_113
w413×h417pixel <30×30mm 350dpi>

18. collage_114
w413×h414pixel <30×30mm 350dpi>

19. collage_115
w413×h413pixel <30×30mm 350dpi>

20. collage_116
w413×h414pixel <30×30mm 350dpi>

胸
針

01. collage_117
w1171×h801pixel <85×58mm 350dpi>

02. collage_118
w1102×h851pixel <80×62mm 350dpi>

03. collage_119
w809×h1102pixel <59×80mm 350dpi>

04. collage_120
w1102×h784pixel <80×57mm 350dpi>

05. collage_121
w1102×h806pixel <80×58mm 350dpi>

06. collage_122
w1288×h1929pixel <92×140mm 350dpi>

07. collage_123
w965×h968pixel <70×70mm 350dpi>

08. collage_124
w689×h906pixel <50×66mm 350dpi>

09. collage_125
w965×h734pixel <70×53mm 350dpi>

10. collage_126
w551×h714pixel <40×52mm 350dpi>

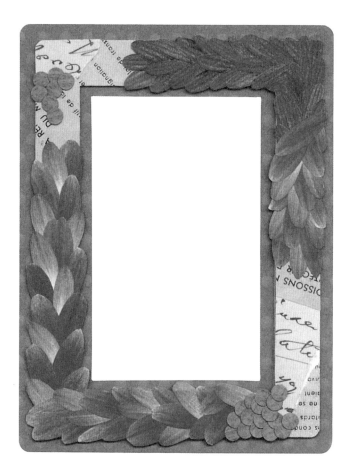

01. collage_127
w1450×h1932pixel <105×140mm 350dpi>

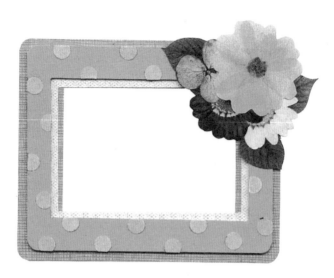

02. collage_128
w1335×h1060pixel <97×77mm 350dpi>

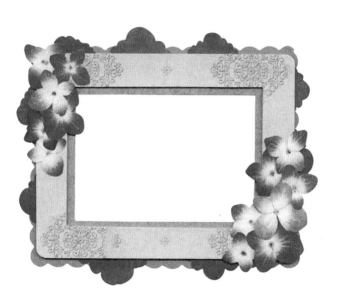

03. collage_129
w1358×h1139pixel <99×83mm 350dpi>

01. collage_130
w1400×h2052pixel <102×149mm 350dpi>

02. collage_131
w1407×h2053pixel <102×149mm 350dpi>

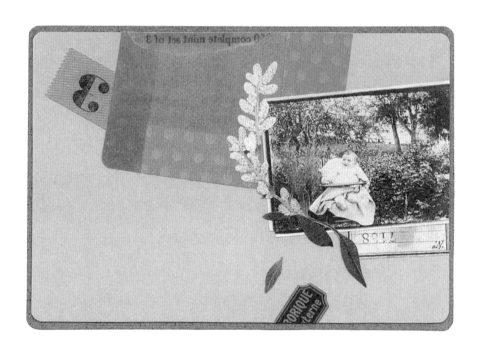

01. collage_132
w2110×h1480pixel ＜153×107mm 350dpi＞

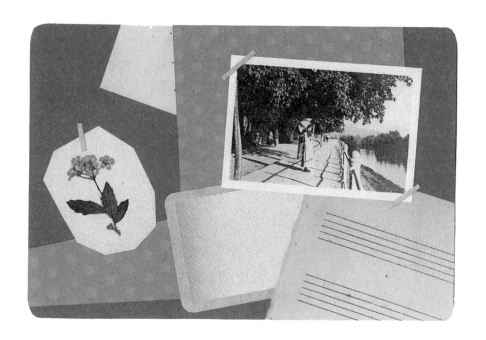

02. collage_133
w2069×h1397pixel <150×101mm 350dpi>

01. collage_134
w2480×h2044pixel <180×148mm 350dpi>

02. collage_135
w2480×h1868pixel <180×136mm 350dpi>

03. collage_136
w2480×h1710pixel <180×124mm 350dpi>

04. collage_137
w2480×h1702pixel <180×124mm 350dpi>

01. collage_138
w2067×h1798pixel <150×130mm 350dpi>

02. collage_139
w1791×h1438pixel <130×104mm 350dpi>

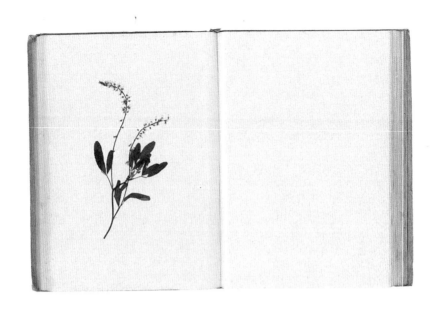

03. collage_140
w2067×h1384pixel <150×100mm 350dpi>

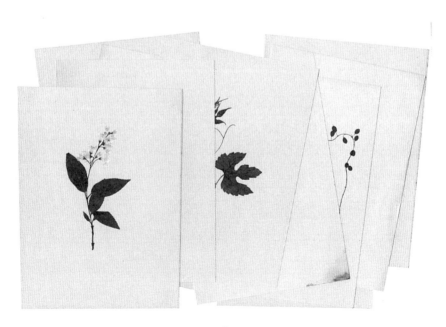

04. collage_141
w2205×h1480pixel <160×107mm 350dpi>

作者介紹

White bouquet 押花素材館
柳原 祥子

今年剛好是迎接第 10 周年的押花專門店。從身邊附近的山野花草到專門業者所培育的園藝品種，將多種多樣的花草製作成押花並販售。

另外，也有將新娘捧花做成押花鑲框做紀念、製作送禮用的押花花框等服務。以押花專職講師的身分開設押花教室、線上押花教室，希望押花能夠因此普及的同時，也不斷地在摸索新的押花素材表現方式。

White bouquet 押花素材館
http://www.white-bouquet.jp/

Happy flower

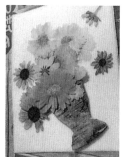
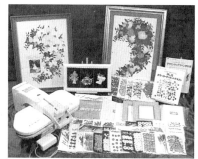

珂拉琪作家
林 美奈子

舊紙與記憶的珂拉琪。採集、研究漫佈在日常與非日常生活中的微塵點滴。有著令人能感受到虛無飄渺風味的風格。作品刊載於書籍和雜誌。另外也有參與各式各樣的企劃展。

Blog/ 紙と薄荷と古本と（紙和薄荷和舊書）
http://hayashiminako.blog33.fc2.com/

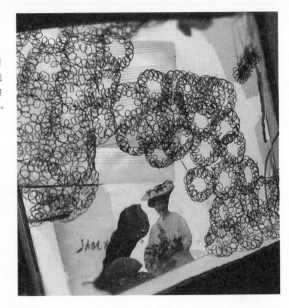

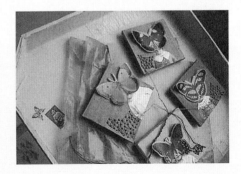

植物名稱／索引

粉花月見草
hanabira_057

薊
kuki_063、
kuki_064

翠菊
kuki_003

繡球花
hana_026、hana_031、hana_034～036、hana_039、hana_042、
hana_047、hana_051、hana_056、hana_057、hana_068、hana_118
～141、kuki_076、hanabira_030、hanabira_037、hanabira_039、
hanabira_040、hanabira_055、hanabira_056、happa_008、happa_009、
happa_011～013、happa_031～033、natsu_009

大星芹
kuki_022、
hanabira_062、
hanabira_072、
happa_049

美國菊
hana_004、
kuki_057、
aki_011、
aki_012、

美國楓香樹
happa_081、
happa_082

野老鸛草
happa_083

水仙百合
hana_058、hanabira_027、
hanabira_043、hanabira_045、
hanabira_046、hanabira_059、
hanabira_070、natsu_004、
natsu_008

銀杏
happa_088

冬季波斯菊
hanabira_013、
hanabira_015、
huyu_003、
huyu_005、
huyu_010

白楊
happa_001、
happa_074

細本葡萄
happa_109、
happa_110

加勒比飛蓬
kuki_002、
kuki_060、
kuki_066、
haru_053

蕈毒花
happa_047

藍眼菊
hana_025、kuki_073、
haru_007、haru_010、
haru_015、haru_032

非洲菊
hana_008、hana_022、
hana_044、hana_060、
hana_082～093、
hanabira_001～006

槲葉繡球
aki_007

野豌豆
happa_002、
happa_023

山芋麻
happa_005、
happa_028～30、
happa_073、
happa_079、
happa_080

菊花
hana_061、
hana_066

黃素馨
hana_023

硫華菊
hana_003、
hana_010、
hana_021、
kuki_072、
aki_005

松紅梅
（御柳梅）
kuki_052、
kuki_054

屈曲花
hana_005、hana_032、hana_046、hana_053、hanabira_007、
hanabira_026、hanabira_038、hanabira_044、hanabira_061、
haru_001、haru_008、haru_022

金雞菊
kuki_056、
kuki_079、
hanabira_017、
natsu_010、
natsu_014

貝利氏相思
kuki_030、
hanabira_063、
happa_056、
happa_057、
haru_018、haru_023

刺苺
hanabira_060、
happa_003、happa_004、
happa_006、happa_019、
happa_021、haru_019、
haru_026、haru_037

孔雀紫苑
aki_018〜021

葛
kuki_020、
happa_103、
aki_016

聖誕玫瑰
hana_037、hana_062、hanabira_021〜023、hanabira_033、hanabira_041、
hanabira_042、happa_046、happa_048、huyu_002、huyu_007、
huyu_008、huyu_011、huyu_015、huyu_016

鐵線蓮
haru_011

黑三葉草
happa_017、
happa_020

古代稀
hana_055、
haru_024

麻葉繡球
hana_142〜150、
haru_017

小百日草
hana_018、
hanabira_011、
aki_015

峨參
happa_024

德國洋甘菊
kuki_043、
natsu_011

秋牡丹
kuki_023、kuki_062、
happa_007、aki_004、
aki_006、aki_008、
aki_013、aki_014、
aki_017

絹毛莧
aki_010

銀葉菊
happa_050〜055

白新木薑子
happa_107〜108
happa_111

白花三葉草
happa_010、
haru_039、
haru_040

黃香草木樨
happa_99〜102、
natsu_017、
natsu_018

水仙
huyu_001、
huyu_004、
huyu_009、
huyu_017、
huyu_018

西洋松蟲草
hana_059、
natsu_007、
natsu_023、
natsu_024

紫羅蘭
kuki_035、kuki_036、
kuki_040、happa_025、
haru_025、haru_028〜031、
haru_041、haru_043、
haru_048

耬斗菜
hana_009、
hanabira_047、
kuki_039

蘇鐵
happa_066〜072

染井吉野櫻
hana_054、
haru_002、
haru_020

百里香
natsu_006、
natsu_016、
natsu_019

蒲公英
kuki_044、
happa_008、
haru_009、
haru_027、
haru_050

千鳥草
hana_052、hana_067、
kuki_001、kuki_037、
hanabira_049、
natsu_025、natsu_026

爬牆虎
happa_087、
aki_001

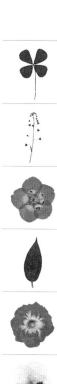	田字草 happa_042～045	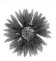	天人菊 hana_049、 natsu_001、 natsu_005
		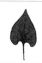	魚腥草 happa_93～98
	薺菜 haru_046	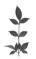	南天竹 happa_022、 happa_089
		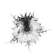	黑種草 hana_064
	粉蝶花 hana_006、 kuki_070、 hanabira_050、 haru_021、 haru_051	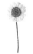	白晶菊 hana_024、 kuki_075、 huyu_006、 huyu_012、 huyu_013
		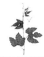	山葡萄 happa_015

	野牡丹 happa_084、 aki_003	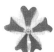	柳葉馬鞭草 hana_020、 hana_069、 hana_106～117
			胡枝子 kuki_053、 kuki_059

	薔薇 hana_001、hana_007、hana_011～014、hana_043、hana_048、 hana_050、hana_094～105、kuki_021、kuki_024、kuki_026、 kuki_058、kuki_065、kuki_077、hanabira_008～010、hanabira_012、 hanabira_018～020、hanabira_029、hanabira_031、hanabira_032、 hanabira_058、happa_034～037、happa_104、haru_014、haru_047		兩色金雞菊 hana_016、 hana_019、 kuki_071

	三色堇 hana_002、hana_029、hana_070～081、hanabira_016、hanabira_024、 hanabira_025、hanabira_034～036、hanabira_053、hanabira_066、 haru_005、haru_006、haru_013		向日葵 happa_075～078

	細瘦溲疏 kuki_074、 haru_025、 haru_038		一年蓬 hana_015、 hana_038、 hana_041、 hana_065		蕾根 natsu_013

	美麗月見草 hana_045、 hanabira_028、 natsu_003、 natsu_021、 natsu022		枇杷 happa_105、 happa_106		鼠尾草 kuki_007、 kuki_008

	星花福祿考 hana_017、 hana_027、 hana_040、 hanabira_065、 hanabira_067		ペーパーカスケード kuki_067、 kuki_069、 haru_042		蛇莓 kuki_047、happa_026、 happa_027、 hanabira_071、 haru_003、haru_049

	瑪格麗特 kuki_029、 haru_012		三葉委陵菜 kuki_045		野春菊 hana_028、 kuki_027、 kuki_032、 kuki_038

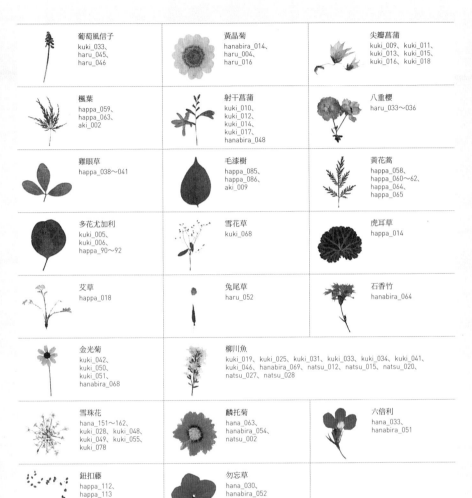

葡萄風信子
kuki_033、
haru_045、
haru_046

黃晶菊
hanabira_014、
haru_004、
haru_016

尖瓣菖蒲
kuki_009、kuki_011、
kuki_013、kuki_015、
kuki_016、kuki_018

楓葉
happa_059、
happa_063、
aki_002

射干菖蒲
kuki_010、
kuki_012、
kuki_014、
kuki_017、
hanabira_048

八重櫻
haru_033〜036

雞眼草
happa_038〜041

毛漆樹
happa_085、
happa_086、
aki_009

黃花蒿
happa_058、
happa_060〜62、
happa_064、
happa_065

多花尤加利
kuki_005、
kuki_006、
happa_90〜92

雪花草
kuki_068

虎耳草
happa_014

艾草
happa_018

兔尾草
haru_052

石香竹
hanabira_064

金光菊
kuki_042、
kuki_050、
kuki_051、
hanabira_068

柳川魚
kuki_019、kuki_025、kuki_031、kuki_033、kuki_034、kuki_041、
kuki_046、hanabira_069、natsu_012、natsu_015、natsu_020、
natsu_027、natsu_028

雪珠花
hana_151〜162、
kuki_028、kuki_048、
kuki_049、kuki_055、
kuki_078

麟托菊
hana_063、
hanabira_054、
natsu_002

六倍利
hana_033、
hanabira_051

鈕扣藤
happa_112、
happa_113

勿忘草
hana_030、
hanabira_052

關於附錄的 DVD-ROM

書面目錄的檢視方法

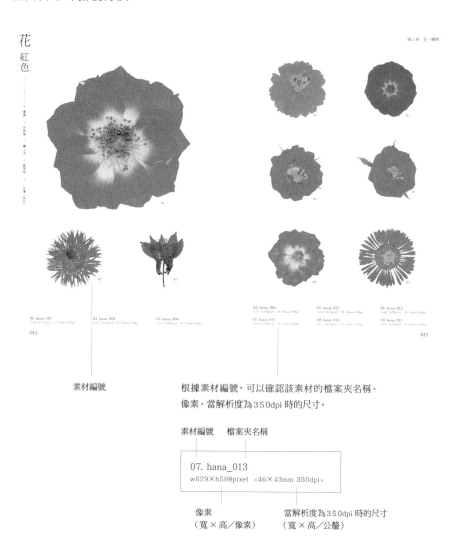

關於收錄檔案的結構

本書所附屬的 DVD-ROM 可對應 Windows 和 Mac 系統。

收錄檔案以章節和種類分類，其中又以檔案格式 (PNG/JPEG) 作為分類。

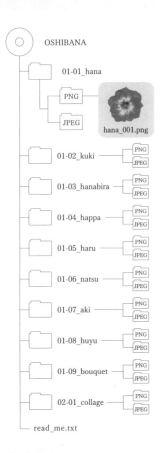

關於收錄檔案的形式

全部的素材都是以 PNG 格式與 JPEG 格式這 2 種檔案形式收錄。

◎ JPEG 格式

解像度 350dpi　RGB mode

幾乎可以在任何軟體上顯示的一般格式。留白處為白色。

◎ PNG 格式

解像度 350dpi　RGB mode

此格式可運用於主要的文書軟體、製作賀年卡的軟體以及繪圖軟體。

由於留白處為透明色，因此可以重疊圖層，非常好用。請使用能夠對應透明圖層的軟體。

※ 關於執行此素材檔案的結果，本出版社以及作者皆不負擔任何責任。請讀者自行負責、使用。

※ 由於本書所刊登的素材是以 CMYK 模式印刷，因此會和收錄在 DVD-ROM 內的素材顏色多少會有些落差。讀者可以使用 photoshop 等影像處理軟體，加以後製，調整顏色對比，不但更能貼近個人的需求，還能增添手作的樂趣喔！

授權使用範圍

關於本書所附屬的 DVD–ROM 素材，凡是購買本書的讀者，不論是個人・法人（商業使用），皆可無限次數使用。亦可加工、編輯。不須另外申請使用權限或標註版權。
不過，禁止做出散布、複製、讓渡、販賣等侵犯著作權的行為。
請參考以下具體實例，確認授權可使用的商業利用範圍。

◎商業利用範圍
- ○可當作出版物的裝訂或書面的設計。
- ○可作為 TV 節目裡的底圖字幕或遊戲背景。
- ○可製成店家的傳單或 POP 設計。
- ○可作為網站的 banner 或 button。

◎禁止行為範例
× 散佈素材
　　禁止在網站上以可任人都可下載的形式散佈素材。也禁止與其他素材合成、加工（網站上的各式樣板或 App 等，也包含手機服務）後散佈。另外，並禁止使用 CD-ROM 等媒體散佈素材。

× 將素材製成週邊商品、販售
　　禁止將素材作為主要設計，製成流通販售的商品，經由素材所產生的價值之商品，亦同。

× 利用素材檔案進行收費服務
　　禁止利用素材，進行各種收費服務（名片、卡片類、雜貨、部落格設計等）。

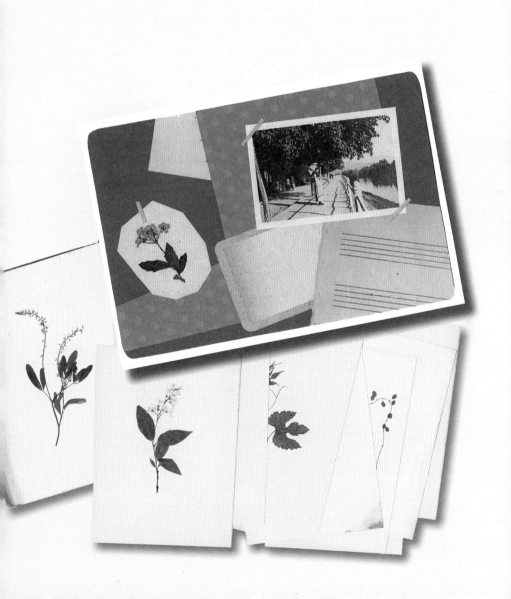

TITLE

押花精選素材集 (附DVD-ROM)

STAFF		ORIGINAL JAPANESE EDITION STAFF	
出版	瑞昇文化事業股份有限公司	裝丁・本文デザイン	クオルデザイン/坂本 真一郎
作者	柳原祥子　林美奈子	素材スキャン	版画工房カワラボ!
譯者	黃雅琳		(http://kawalabo2010.web.fc2.com/)
		素材撮影	大下 正人
總編輯	郭湘齡	編集	古賀 あかね
責任編輯	黃雅琳		
文字編輯	王瓊苹　林修敏		
美術編輯	李宜靜　謝彥如		
排版	靜思個人工作室		
製版	明宏彩色照相製版股份有限公司		
印刷	桂林彩色印刷股份有限公司		
法律顧問	經兆國際法律事務所　黃沛聲律師		

戶名	瑞昇文化事業股份有限公司
劃撥帳號	19598343
地址	新北市中和區景平路464巷2弄1-4號
電話	(02)2945-3191
傳真	(02)2945-3190
網址	www.rising-books.com.tw
Mail	resing@ms34.hinet.net

初版日期	2013年7月
定價	350元

國家圖書館出版品預行編目資料

押花精選素材集／柳原祥子, 林美奈子作；黃雅
琳譯. -- 初版. -- 新北市：瑞昇文化，2013.05
144面；14.8x21公分
譯自：押し花素材集
ISBN　978-986-5957-71-1
(平裝附數位影音光碟)

1.壓花
971　　　　　　　　　　　　　102009995

押し花 素材集
(Oshibana Sozaishu:ISBN 978-4-7981-2807-8)
Copyright© 2012 by White Bouquet Sachiko Yanagihara / Minako Hayashi.
Original Japanese edition published by SHOEISHA Co.,Ltd.
Complex Chinese Character translation rights arranged with SHOEISHA Co., Ltd.
through CREEK & RIVER Co.,Ltd..
Complex Chinese Character translation copyright © 2013 by Rising Publishing Co., Ltd.